用生命影響生命

中介學校戲劇教育實戰手冊
牽風箏的人—戲劇社團師資培訓紀錄

青少年表演藝術聯盟 出版

致謝

　　從青少年開始種下一個永續的種子，藝術能夠給這些特殊境遇青少年不一樣的選擇，若能因此帶回一個可能走偏的青少年，也省下了可能發生的社會成本。永續的概念與精神能透過藝術及教育結合傳承給我們的下一代，國家的未來由青少年決定，我們一起打造一個更好的臺灣。感謝一同支持這個理想的師長及好朋友們。

吳靜吉、潘文忠、葉丙成、楊振甫、耿一偉、林玫君、王婉容
容淑華、張宇傑、林季瑩、何一梵、張麗玉、吳怡潔、蘇慶元
陳守玉、張釋分、文國士、林嘉怡、許芯瑋、耿一偉、楊振甫
汪兆謙、王婉容、杜傳惠、李佳蓉、林世德、林詮來、陳怡亘
蘇小真、陳品潔、黃于娟、歐立傑、蔡岳峰、侯俊良、何俊彥

教育部、磊山保險經紀人股份有限公司、家樂福文教基金會
陳永泰公益信託、國教署、民和國中慈輝分校
嘉義縣表演藝術中心、全國教師總工會

關於「牽風箏的人」與「風箏計畫」

牽風箏的人 ———

　　「在戲劇中重新找回自我」長期關注中介學生的青少年表演藝術聯盟，2022 年推動「牽風箏的人－戲劇社團師資培訓計畫」，希望培育出更多「牽風箏的人」，發揮麥田捕手的精神，接住每一個特殊境遇的青少年。以戲劇為教育的媒介，走進青少年的心裡，陪伴可能走偏的孩子走向正軌，照亮特殊境遇青少年勇敢而率真的靈魂。

　　2022 年，計畫顧問團由總顧問吳靜吉博士領軍，邀請5%Design Action 社會設計平台創辦人楊振甫、國立臺灣大學電機工程學系教授暨 PaGamO 創辦人葉丙成、國立臺南大學藝術學院院長林玫君、戲劇創作與應用學系教授王婉容、國立臺北藝術大學藝術與人文教育研究所所長容淑華，以及衛武營國家藝術文化中心戲劇顧問耿一偉，擔任顧問團，設計教學方針。

　　將近四個月的培訓課程，每週末邀請二至三組教師團講師授課，其中包含臺北市無界塾實驗教育機構林嘉怡顧問、陳綢兒少家園生活輔導老師文國士、臺灣童心創意行動協會理事長許芯瑋、阮劇團創辦人汪兆謙以及戲劇療癒蘇慶元、吳怡潔老師等人，師資陣容非常堅強。四十位參與培訓的師資在通過結訓之後，媒合進中介學校授課，並穩定陪伴青少年兩年。

「牽風箏的人」開訓記者會 大合影

中介學校 ————

　　教育部國教署轄下之中介教育學校（慈輝班）全國共計十一所，專門接收家庭遭受重大變故、家庭功能不彰、經濟弱勢，或有中輟之虞的國一至國三學生。身處社會邊緣的青少年，背後都有許多破碎與無奈，若能早一些引領他們找到方向，就能多挽回一個年輕的生命。透過藝術，越早影響這些可能走偏的孩子，就越有可能引領他們回頭並創造生命的可能與改變。

風箏計畫 ————

　　迷途的孩子像風箏，需要有人陪伴引領找回生命的方向。青藝盟以藝術陪伴特殊境遇青少年，藉由戲劇表演，幫助青少年發展自我接納、自我認同和社會認同。2014 年舉辦至今的「風箏計畫」，進入全國輔育院、少年觀護所、安置機構、高關懷班等青少年機構，2017 年與嘉義縣民和國中慈輝分校合作，陪伴校內 60 多位學員。用戲劇創作，轉化生命故事演出，療癒心靈找到生命的價值。

　　陪伴 2000 位以上的特殊境遇青少年復原成長、修補家庭關係、回歸社區，協助民和慈輝的升學率從不到五成提升到八〇 % 以上。六年的陪伴歷程，帶著孩子拿下兩座戲劇比賽冠軍與四座亞軍，更曾舉辦巡演與售票公演、拍攝紀錄片並出版戲劇教案。

2022 年「藝把青青少年創意戲劇比賽」民和國中慈輝分校榮獲全國第二名

序 多帶一個孩子回頭，未來就有機會更好

—————— 青少年表演藝術聯盟創辦人 余浩瑋

2022 年下半年某次「牽風箏的人」師培課程，課堂中我抽空去新竹演講一個小時。

那天活動現場來的人不多，大概六、七人而已，接洽的承辦人看起來挺年輕也很客氣，我告訴自己當作是多一次機會練習，講座開始前就決定要火力全開（盡全力講的意思）。

當天的教室不大，我站在中間想跟大家距離近一點；人也不多，所以基本上我的眼角餘光都能掌握到學員的反應。大概講了十幾分鐘左右，我就感覺到坐在右邊的一個聽眾一直不斷地躁動，我心想那要更用力一點講才能吸引他們繼續聽，於是我就更賣力的演講。

但不知道那位躁動的同學是不是不太喜歡我講的內容，動作越來越誇張，到後面整個開始甩起頭來（就像……飄髮哥……大家知道嗎？九七古惑仔之戰無不勝陳浩南去學校當老師，然後底下同學在作亂那個畫面……）

我心想說……欸……是不是有點超過了，畢竟動作太大就算我假裝沒看到，其他人也都發現了吧？我瞄了一下發現那個飄髮哥竟

然是接待我的承辦人，我心裡想他也實在太不給面子了吧！我大老遠跑來一趟你老大不需要這樣吧！但腦袋閃過這個念頭之後又立刻告訴自己要冷靜，要冷靜，千萬不要口出惡言。

我忍著不愉快繼續講下去，但在他又甩了一次頭之後，我終於忍不住停下演講，轉過去問他：「怎麼了？頭髮很癢嗎？我之前也有這種困擾，要不要我介紹你好用的洗髮精？我用過之後好很多喔。」全部的人都笑了出來，我也好佳在自己的反應還可以，沒有把氣氛搞砸。但承辦人接下來跟我說的話，卻讓我自己覺得很羞愧……

他跟我說：「老師不好意思，我有妥瑞氏症，所以這些動作是無法控制的。」

我立刻跟他道歉說對不起，我還以為是他不想聽所以對我做這樣的反應，他也趕緊澄清說他沒有這個意思。

演講結束後他送我到門口，但我好奇為什麼演講前他接待我的時候沒有這些肢體動作呢？

他說站著的時候比較好壓制這些動作，但是坐下來之後就控制不了，我跟他說辛苦了，之前看過一些文章，知道這樣生活真的很不容易。

彼此加油道別後趕回臺北的路上，我反省著自己那些在爆炸邊緣原本想要脫口而出的話，如果自我多一點、耐心少一點、語氣差一點的話，可能今天我就會給他帶來很大的傷害，或許他會就此討厭我這個人，也有可能我會成為他生命中那群誤會或霸凌過他的人的一份子，同時也會為我自己帶來嚴重的挫折感。當他說出他有妥瑞氏症的那一瞬間，我看這件事情的角度變了，感覺、想法和行動也都變了。

我想到之前讀史帝夫‧柯維（Stephen R. Covey）的書，他在書裡說著他在地鐵上也差點誤會了一個剛剛經歷生離死別的父親的故事。

　　地鐵上一位父親放任自己的孩子在車廂裡大吵大鬧，直到旁人上前質問他為何不管小孩，他才說道因為他的太太剛剛過世了，他也不知道該怎麼辦……實在是無能為力了……。

　　在地鐵站的故事中，柯維要談的是觀念的移轉。觀念改變，看事情的角度才能有所不同，而觀念和品德是息息相關的。從事教育工作，特別是要陪伴青少年，很多時候我們要找到隱藏在冰山底下的核心觀念，才能找到問題的根源，也才有排除的可能。除了技巧之外更重要的是包容與耐心，而能讓我們擁有足夠的能耐，或許足夠多元的開放與接納正是幫助我們獲得提升的一種可能吧。

　　演講結束趕回臺北的師培現場，我和當天的學員們分享了我在新竹發生的小故事。我很感謝「牽風箏的人」的授課老師，以及顧問團、吳靜吉博士和所有顧問與老師的參與，我們才能和未來會投入第一線中介教育學校的師資們分享學習這些重要的價值觀，讓他們帶著這些收穫去陪伴更多特殊境遇青少年，我相信只要能帶一個孩子回頭，臺灣的未來就有機會變得更好。感謝教育部、磊山保經與陳永泰公益信託的支持，這個念想才有了開啟的契機。

　　透過這本教案，集結這次「牽風箏的人」所有老師的智慧結晶以及傳惠十二堂戲劇教案的彙整，書中收集劇場專業、戲劇應用、戲劇教育、青少年心理學、創新設計與教育知能。以「成長指南：智慧典藏、教育心法、祕笈錦囊」、「戲劇教案：十二堂戲劇課教案」、「一帖良方：劇本示範」架構起本書的內容，給未來有志從事藝術教育的夥伴們，以及希望找到教育新解方的夥伴們。

2022 年「牽風箏的人」說明會

序 真實地與孩子相遇

—— 國立嘉義女中表演創作課 教師 杜傳惠

學生的表達是很直接的。我常常觀察學生在課堂活動中的反應。應付老師？可以，但我仍會從他們的身體動能、臉部表情讀出，他在告訴我「老師我不喜歡做這個」、「老師我覺得做這個很丟臉」、「老師我還沒有準備好上課」、「老師我做這個很沒安全感」、「老師我不知道我幹嘛要做這個」。

回顧自己資淺仍處菜鳥式的教學經歷，覺察到這幾年在教學上的轉變。一開始希望學生照著我的課程規劃走，半逼半押的完成每一次課程；到我漸漸地會準備不同教具與素材，到現場試試每批學生對什麼東西有興趣。節奏？身體？聲音？寫故事？物件？顏色？圖片？文字？影像？從學生有興趣的素材著手，發展活動，但這樣真的很累，因為每一班都不一樣。直至今年，在課堂前說清楚「課堂規範」、「活動流程」與「活動的意義」，成為我的習慣，學生內心有安全感與明確感，即使不習慣表藝課上「動的方式」，也稍微會因為了解「意義」而願意「嘗試」。面對互動性高且很看群眾質地的表藝課，「保持彈性」是我一直在不舒服中學習的功課。要給予學生多少的限制？多少的創作開放度是學生可以承接的範圍？活動要添加到多少的難度？課程基礎架構是一樣的，彈性微調的依據，在於每一班的氣質與動能。

可以確定，是每一批不同時期相遇的搗蛋鬼鬆動了我認為的「應該」與「不應該」，對於一個老師該是什麼樣子、一堂課該是什麼樣子、一個學生該是什麼樣子，這些早已沒有正確答案。對我來說，只有不斷地去理解與連結，調整與平衡自己的需要和學生的需要。

　　最後，感謝近幾年來自一人一故事劇場、臺南大學戲劇創作與應用學系、即興劇、非暴力溝通、臺藝大推廣教育表藝教師二專班、嘉義大學教育系、小丑劇場、木劇團等各領域老師與夥伴的無私分享與貢獻，成為我在課堂上的養分來源，此刻才能把自己所學所想訴諸於文字的整理，期待對各位老師有所幫助。

　　然而，教學現場狀況百百種，每一屆的孩子、每一班的風氣都不停的變動，希冀老師們不固守書中所述的一切，而是真實地與孩子相遇，靈活運用自己的人格特質與多才多藝，建立自己的教學風格與處事態度，尋找出適合自己的教學風景，那才會是對自己以及學生最好的狀態。

目 錄

CHAPTER 1
成長指南

智慧典藏、教育心法、祕笈錦囊

　　本章節收錄了「牽風箏的人」顧問團及師資團的老師們，投身青少年劇場教育的生命經驗、智慧結晶以及持續更新的心法。

　　這些分享作為本書第一章節的內容，能看見在臺灣其實有許多前輩，將自己在專業領域的積累藉由典範轉移的機會，提供給更多欲從事參與青少年戲劇教育的夥伴們。

01 青少年發展的歷程
　　〔自我肯定與角色混淆〕

政大創造力講座名譽教授、國立中山大學榮譽講座教授、

紙風車文教基金會創意顧問 吳靜吉

　　雖然自我肯定在每一個發展階段都會發生，但在青少年階段，卻成為主要的工作。

　　六月，是升學最後衝刺的時候，是尋找工作的時候，是考驗愛情的時候，也是結交朋友的時候……。總而言之，這是一個重要決定的時刻，你怎麼決定，她又怎麼決定，我們到底是怎麼決定的。

　　今天的社會，提供更多的選擇機會，然而青少年在面臨抉擇的時候，未必是心甘情願、精打細算；缺乏抉擇的能力，恐怕就只能做到「假抉擇，真徬徨」的地步。

　　小時候，為了證明你的存在，你會努力地表現以得到讚許；一旦別人過分注意你時，你反而需要隱私權。

　　到了青少年的階段，最主要的抉擇便是自我肯定，這時候的自我肯定是能夠了解，不管社會如何變化，你本身都是內外一致而且和諧相交。同時個人的變化和社會的變化互相配合，也就是說：

一、肯定了自我，青少年便相信自己有能力維持內外一致的感受和連續的體驗，同時這種感受和別人對他的看法相輔相成。

二、經過每一個危機之後，他更自信自己能夠有效地學習如何去實現未來的希望。

三、他穩定的人格發展是建築在社會的現實基石上，而不是好高騖遠、眼高手低，或無所事事、缺乏理想。

認清自己的角色

肯定或認同自我是表示自己本身在家庭中、在社會上或學校裡的角色清楚，他的人生觀、意識型態相當肯定，他的職業導向清楚，他的性別角色不含糊。

相對的，自我肯定或認同失敗就會面臨角色混淆的危機。

例如在青少年升學方面，他本身想考甲組，父母親也認為考甲組是不錯的，因為甲組對將來畢業找工作不會有困難，這種情況就是自我需求與社會環境非常配合；這樣是最好的，在自我肯定當中，不論找職業方面、性別角色或意識型態方面，他都很清楚他在幹什麼及為什麼要這樣做。從職業來講，因為他能自我肯定或認同，一個國中生畢業後他就知道他該讀高中、高職、五專或軍校等等；在性別角色方面，青少年時期，女生若能肯定自己是女生，她就不必做一些如濃妝艷抹的行為來肯定自己是女性，男生也不需要走路僵僵硬硬的，開口閉口就唱「我是男子漢……」的歌來表示他是男性。

在意識型態方面，也就是人生觀或人生價值，我記得在《青年的四個大夢》中提到，第一個大夢所追求的是一生中的價值是什麼。有些人喜歡美感的生活，有些人喜歡經濟實在的生活，不管他的價

值觀是什麼，這也就是他的意識型態。

　　若自我肯定失敗的話，角色變得混淆，他會覺得自己像股票一樣暴漲暴落，不知道本身能意識些什麼，問題也就跟著來；有時覺得自己很小，有時覺得自己很大，不能和家庭社會相配合。有時晚點回家，父母會說，你這麼小怎麼能這麼晚回家，外面很危險……；有時當他撒嬌時，父母則會說，這麼大了還撒嬌……。結果，造成他的認知失諧，這樣也不對，那樣也不對。

　　在職業方面，他不曉得應專攻些什麼，國中畢業後，他不曉得是否要升學，升學後要讀什麼都不清楚；全部交給學校或交給別人安排，他又不願意，就產生職業上的混淆。

　　在性別角色方面，就常常刻意表現本身的性別，女生為了表現男生喜歡她，對男生特別親近，親近到不是她這個年齡該做的事也做了；男生也是一樣，為了證明自己是男性而做一些逾矩的事。

　　角色混淆時，常常會缺乏容忍心，這樣的缺乏容忍心變成他們必需的自衛，他們無力在職業上或興趣上落實，不知所處何處、所為何事，也不知未來如何？

　　角色混淆的青少年經常結伴而行，物以類聚，有時甚至必須藉著對大眾英雄人物認同，如電視影集推崇或經常出現的人物。當過分認同這樣的人物，到了極致時反而易失去了自我。

　　更不幸的，如果他們認同了幫派的領導人物，他們反而會排除與他們不同的人物，排斥文化背景或興趣嗜好不同的人。

　　如果社會提供的機會和選擇的可能性是衝突的，青少年更會因無所適從而互相幫助，以解除內心的困擾，他們會因而成群結黨，

對他們自己、對他們所謂的敵人都有了偏見。未升學、未就業的青少年所以會是我們關心的對象，就是因為他們很有可能遭遇角色混淆的危機而不能自拔。

■什麼是自我肯定或自我認同？

具體的說，自我肯定就是：

1. 充滿著信心和毅力。

2. 行為表現一向都自然而誠懇。

3. 內心寧靜，情緒穩定。

4. 了解自己的能力，也知道自己的目標。

5. 對自己的個性及人生觀引以自豪。

■什麼是角色混淆？

具體的說，角色混淆就是：

1. 為了討好別人，而不得不掩飾或偽裝自己的感情。

2. 常喜歡同時從事多種活動，以致沒有一件事情能夠做好。

3. 雖然內心不安，仍會努力表現得若無其事的樣子。

4. 一向弄不清楚自己心裡真正的感受。

5. 做事常敷衍了事，無法專注。

為什麼十三至十九歲會面臨「自我肯定」或「角色混淆」的危機？

　　六到十二歲是兒童自信或自卑的關鍵時刻，經過六年的潛伏期，兒童的發展開步也慢慢穩住了，無論是生理或心理上的變化都是漸進的，內在一致的感受和連續的經驗也穩定下來了。

　　然後，青春期開始。

　　從十三到十九歲這個階段就稱為青春期，青春期一到，便開始進入一生當中變化快速的青少年階段。兩種顯著的改變使得青少年再度質疑早期內在一致的感受和連續的體驗。這兩種顯著的變化是：一、身體快速的成長；二、第二性徵的出現。

　　成長中的青少年，在他的內在世界裡，面臨著變化劇烈的「生命革命」(Psychological revolution)，但是他們真正關心的反而是如何穩固自己的社會角色。他們固然關懷自己本身的感受，卻更在乎別人眼中的形象。

　　一位朋友的孩子，在我剛回國的時候很小，最近看見他，已跟我一樣高，有一七二公分。那時我感覺很奇怪，怎麼長得這麼快、這麼高，於是一直好奇地看著他。我心裡想著，他就等於是我的一面鏡子，讓我看到我自己的成長。後來我覺得不對，我是學心理學的，不應該給孩子這種壓力。有位年輕人曾對我說，有天他媽一直看著他，他覺得很不自在，他媽媽看他的原因是突然間覺得他身體快速的成長，如此，使得他本身對自己也很難適應。父母和社會的反應變成人際間的問題或內在問題，造成他本身也有不同的看法。

　　第二性徵的出現也很明顯，如腋毛的長出、男生喉結的出現、女生胸部的隆起、月經來潮等、蘭陵劇場有一齣戲——「演員實驗

教室」，在演出時，有位演員在劇中描述他十三歲時，媽媽要幫他洗澡，這時他正在長陰毛，他就不願意，但他媽媽偏要幫他洗，這種情況使他非常難適應。

認清自己的角色

在這個階段，心理上的因素或社會上的反應，都自然的會使青少年對自己的能力、角色種種產生懷疑，因為變化太大，常使他有認知失調的感覺，當所有的反應、感覺都不一致時，會產生逐漸累積的壓力，導致青少年無法應變的危機，此時便需要重新肯定自己。

所謂自我肯定或自我認同，就是重新尋求一致和連續的感覺，雖然這樣的自我肯定在每一個發展階段都會發生，但在青少年階段，反而變成了主要的工作。

千里之行，始於足下。成功的抉擇需要腳踏實地地追尋，而最後終有所定。角色混淆者容易歸因於運氣等身外之物，追尋的也常是這些身外之物；自我肯定者將成敗歸因於自己的能力和努力，尤其是努力；成功之後更能常存感謝之心。只要誠實地發掘自己的能力，並且努力在成長中穩定，自我肯定就水到渠成了。

本文出自《人生的自我追尋》一書，作者：吳靜吉博士，出版公司：遠流出版事業股份有限公司
第一篇第七章《青少年發展的歷》P40-P46，談自我肯定與角色混淆－認清自己的角色／重新肯定自己

02 成為理想中的老師

—————— 臺北市無界塾實驗教育機構顧問 林嘉怡

　　每個人都想成為理想中的老師，這是一個好大的命題，卻是成為教育工作者之後，每年每月每天都在自問的問題。

　　這是一堂正規師培裡缺失的課程，我們學習教育哲學、教育心理學、班級經營、課程設計、教材教法……卻沒有一堂課、一個時間，讓我們去討論和琢磨自己究竟想成為一個怎麼樣的老師。

　　無論是在師資培訓中心上課、到現場實習，抑或是最終踏入現場，常會聽見來自四面八方的意見，有些意見說「要和學生保持距離，老師要有老師的樣子。」有些意見則是：「要和學生保持良好關係，帶班要帶心。」怎麼做才是「對」的？而現場的種種挑戰，來自學生、家長、夥伴的衝突，更常常讓我懷疑自己的理想究竟是什麼？為什麼還在這裡？

　　在每一個困難的時刻，最重要的事情都是找回本心、找回初衷。

　　很多人都會告訴你該怎麼做，可是別人的方法不見得適用於你，這個班適用的方法在下個班可能會失效，經驗無法被複製，但是將重要經驗系統化很重要，找到自己是誰、自己的熱情所在、自己想怎麼做、用心看待眼前的學生，我認為能夠如此仔細地梳理，理解

自己的想望與限制，最後轉化成具體的實踐方式，才能無愧己心。

　　我整理了一些問題，一路上用以探討、檢驗自己的理想，也利用青藝盟的工作坊和師培的機會實作，確實是對大家來講值得細細省思的問題，你在閱讀接下來的段落時可以自問，也建議你可以找幾個夥伴，一起試著回答和討論這些問題。

一、從你的老師到你成為老師

　　● 回想一個生命中印象深刻的老師，挑選一個適合的顏色來書寫。

　　● 為什麼你選擇這個顏色？為什麼你第一個想到這個老師？

　　● 想起他的時候有什麼事件、場景或代表物嗎？

　　● 這個老師是不是你理想中的老師樣貌？

　　● 你想成為／不想成為他的哪個部分？

　　● 如果你很幸運，在成長過程中，遇見一位理想的老師，請想一想，是什麼關鍵讓你仍然記得他的好？

● 如果你有點倒霉，在成長過程中，遇見一位不怎麼樣的老師，請想一想，他怎麼樣能夠做得更好？

● 你的老師，也是夥伴心中理想的老師嗎？

在我們成為老師以前，都當過學生，總有那麼幾個老師是令人印象深刻的，有些是好得刻骨銘心、有些是糟得非常難忘。

不過在大家回想的時候，會發現有時候是「剛好」，剛好在那個時間老師接住了非常脆弱的我，也許這個老師的教學不太行、或者對我們班同學非常嚴厲，但在那個很難過的時候，這個老師所說的話剛好成為了我的救贖。也有些糟糕的時刻，現在想起來自己都覺得好笑，為什麼老師明明沒有做什麼，我和其他同學卻聯合起來覺得這個老師很不好呢？

把這些有點模糊的回憶撿起來，用現在的眼光重新梳理，每個時期我們需要的老師可能都不同，也許有些以前覺得很棒的老師，到了某個時期或許已經不是這種感覺，或是已經不符合我們成長的需求。

無論如何，現在你已經是一位老師了，從自己過去的經驗，試著找出心目中的理想教師特質。

二、三種熱情找到你的亮點

● 在你教的科目當中，你最有熱情、最有興趣的是哪個主題？

● 你當老師的動力是什麼？你為什麼來到這裡？

● 與專業、教學無關的事情裡，你對什麼感興趣？

這是《像海盜那樣教》（Teach Like A Pirate）一書中提出的三

種熱情，分別是對教學科目的熱情、對教師這份職業的熱情，以及個人熱情。

在我們所教的科目中，並不會每一個單元主題都有滿滿的靈感，但如果我們有一群夥伴，總有人能夠對自己不感興趣的部分感興趣，而我充滿熱情、動力的那幾個主題，所設計出來的課程一定也非常令人驚艷。

釐清自己對於教學科目的熱情，是為了圈定自己能夠分享，以及需要借助他人經驗的範圍，是想每一個主題都由最有興趣的人設計出來的課程，這個社群所遇見的學生，一定是非常幸運的。

而我們來到這裡的理由，成為老師的理由，就是支撐我們繼續努力下去的動力，結合其他課外的興趣到課程之中，就能讓課程更有自己的個人風格與魅力。

教學科目熱情

我在語文科當中最感興趣的是各類的主題寫作教學，我相信每個學生都可以寫，也相信寫作能夠幫助寫作者整理思緒、創造新的思考、帶來影響力。

專業熱情

我喜歡讓複雜的事情變簡單，將素材按照課程目標整理成有脈絡的課程，調理課程節奏，是我的熱情所在，我期待自己能夠讓學生的好奇心、熱情繼續維持，永不消失。

個人熱情

看劇、看電影、聽音樂、旅行。

上述三者結合，是你獨一無二的價值觀，教學確實充滿了挫折、考驗及對耐性的挑戰，用你的熱情飛越障礙，而不是一頭撞上，壯烈犧牲。——《像海盜那樣教》

三、從課堂難題創造課堂風景

午休後第一節課，上課鐘響，老師進到課堂內，有部分的人不在教室裡，在教室裡的人不在位置上，在位置上的人趴在桌子上睡覺⋯⋯

● 進到這個課堂的你，會怎麼做？

這個問題是很常見的，甚至可以說是小兒科的課堂難題，有老師分享，他會先把趴著的人叫起來、請大家回到位置上，派一個代表出去找人，馬上有另一個老師問：「那如果這個人也沒回來呢？再派一個出去找嗎？」嗯，需要預防更大的問題產生；接續這個問題，又有老師問：「這些學生多大？我是導師嗎？」這個問題很好，開始掌握這個課堂的具體訊息。

透過這樣的課堂難題討論，其實有助於我們應對突發狀況，事先預判難題，就有機會轉換課堂風景。

以剛剛這個問題為例，早在這堂課之前，教師就該提前進教室，也讓學生知道鐘響就上課，養成習慣，如果在這樣的狀況下學生仍然都沒有進教室，那這天也許是特別的一天，可以事後和導師溝通確認午休時間學生的動向，這些都是事前預防。

而在事情發生的當下該怎麼做？老師們也彼此討論出一些執行的方式，例如「以教室內的學生為優先」、「建立遲到的處理原則（例如扣多少分）」、「不要花過多時間在訓話與處理。」

在共同的課堂難題之中，可以再找出幾個屬於自己的原則，做好準備，畢竟如果列出四十條，當事情發生的時候都不知道要用哪一條。可以在這些方法討論出來後去訂定位階，以及優先執行的順序。

列出課堂難題，找到屬於自己的原則與看法。

● 寫下一個你曾看過／聽過／經歷過的課堂難題，盡可能清楚描述在這個難題中的：
 ❶ 當事人（學生）
 ❷ 老師
 ❸ 旁觀者
 ❹ 必要的背景：例如當時大家剛考完升學考試

● 當時課堂中的老師怎麼處理這個難題？

● 你們覺得這個方法是好方法嗎？

● 你們能不能提出其他方法？

● 在各種情境中，能不能找到某些原則？

● 這些方法適用於哪個階段？

● 如果階段不同，方法會不會有所不同？

四、 你想成為哪種老師？

● 我希望我和學生的關係像⋯⋯

● 再多寫一些具體的說明，哪些事、哪種態度，會讓你覺得你們是這種師生關係？為什麼？

● 我希望我帶給學生⋯⋯

● 具體而言，有哪些作法？

> 我希望自己和學生的關係是「朋友」，我希望教師的角色像「手電筒」，能夠照亮學生的方向，讓他們看見自己的獨特性。
>
> 具體的作法：
>
> 1. 讓學生了解自己的人格特質
>
> 2. 具體讚美學生做的日常貢獻
>
> 3. 讓學生知道每一種特質都有可以正向運用的情境
>
> 4. 讓學生能夠在生活中透過事件注意到自己的影響力

我曾經聽過一個夥伴分享，他覺得自己沒有什麼理想，就是來上課，上完課就走，但其實無論教育工作者心中是怎麼想的、早餐有沒有吃、今天心情怎麼樣、家裡是否有狀況，走到課堂上，開始上課──你終究是一位老師。

就算你什麼都不做，學生也會從你身上學到東西。

每個孩子都帶著自己的期待坐在教室裡，或者其實沒有期待，被迫坐在教室裡，每個教室都有這個教室的問題要解決，應該如何

面對，沒有正確答案，怎樣才是理想中的老師，也沒有一個一致的標準，能夠一致的，只有你建立起一個屬於你自己的準則，貫徹風格的同時核對學生的需求。

老師的一言一行其實都透露著自己的教育哲學，真誠、一致、時時修正，可能是與學生共同成長、享受課堂的關鍵。

當我們還在這個現場，還沒有離開，便只能用心、努力去安排一切，期待學習會發生、期待你成為你還有自己學生理想中的老師。

03 只要相信，你就可以
〔談「期望驗證」〕

政大創造力講座名譽教授、國立中山大學榮譽講座教授、

紙風車文教基金會創意顧問 吳靜吉

抱著「我好，你也好」的心態，看別人總是順眼，見面後留捨對方良好印象的機會就會顯著增加。

假設你今天要去跟一個陌生人會面，「陌生」是因為你還未與他接觸過，你對他其實不完全陌生，因為幫你安排約會的這位朋友已經給你一些概括性的描述，最後還丟下一句話：「他一定會喜歡你，只要你不東挑西揀、扭扭捏捏，保證你們倆會成為好朋友。」

性格會影響人際相處

介紹人丟下的這一句話包含兩項訊息，第一項訊息是「你即將見面的這位陌生人會喜歡你」，第二項訊息是你本人的性格，如果你相信對方會喜歡你，甚至於相信對方真的喜歡你，那麼見面的時候，你在心態上和行為上會有什麼表現？首先你一定會比較自在愉快，心存一種被欣賞的心情，甚至於你一路上踩著相見恨晚的腳步來跟他會面。見面時，你可能開懷地說出他的優點，你會有很多話跟他說；如果你是男的，對方是女的，你可能會幫她脫衣——大衣、

搬椅子，想想看！第一次見面你如此的善待她，她怎麼會無動於衷呢？她當然也比較會以同樣友善的態度來對待你。縱使你們兩人在長久的相處中發現許多歧異之處，而又不能互補，但這一次良好的印象卻會永遠銘記在心。

你的性格當然也會影響你與別人相處的關係，如果你是一個自卑、扭扭捏捏的人，你的心理定位是屬於「我不行，你行」、「我不好，你好」的類型；如果你是個自大，總是看人不順眼、東挑西揀的人，你的心理定位是屬於「我行，你不行」、「我好，你不好」的類型；如果你看人家不順眼而又自卑，那麼你的心理定位是屬於「我不行，你也不行」、「我不好，你也不好」的那一類型，這三種人基本上都會認為自己比較不可愛。心理定位屬於「你好，我也好」的人幾乎毫無防衛地認為自己可愛；如果你是一個認為自己可愛的人，跟陌生人見面、相處時，比較會去欣賞別人、善待別人。如果你認為自己不可愛，即使別人告訴你對方多好，多喜歡你，你可能會因自我防衛的關係而曲解了對方對你的態度。

當然，心理定位屬於「我行，你不行」、「我好，你不好」的人，因為害怕面對自己的弱點而自我防衛，這樣的人會相對地高估自己可愛的程度，甚至於曲解別人的一舉一動、一顰一笑都是衝著你來的，結果給別人帶來麻煩，也給自己添加了麻煩。

交友、相親、約會如此，在應徵工作、推銷產品、工作上合作、教學輔導時也不例外，當你要接觸別人時，因為抱著「我行，你行」、「我好，你也好」的心態，以及成功經驗的累積而認為自己可愛，那麼你看別人總是順眼的，你也比較會信任別人、欣賞別人，你比較不會無故緊張或刻意討好對方，在見面之後，給對方留下良好印象的機會就顯著增加。

而且，在正式見面之前，你相信對方喜歡你，見面時你會傳送

出「知我者，你也」的訊息，因互動回饋的關係，結果對方也真的會喜歡你。

「期望驗證」實驗

　　但是這樣的假設有沒有得到研究上的支持呢？有。紐約長島愛得飛（Adelph）大學的克敵思和米樂（R. C. Curtis & K. Miller, 1986）兩位心理學教授做了一個研究來驗證這兩項假設，這個實驗的受試者總共有六十人，其中六名男性，五十四名女性，他們都是大學生，每一位受試者在實驗之前分別接受「自覺的可愛度量表」的測驗，這份量表包括十對兩極的形容詞，例如：害羞——外向、冷漠——溫暖等等；形容自己冷漠害羞的人，也就是認為自己的可愛度較低的人；而形容自己溫暖外向的人，也就是認為自己是屬於可愛度比較高的人。

　　實驗者將受試者分成每兩人一組，同性而且互不相識。首先，利用五分鐘的時間讓他們互相認識，五分鐘之後，二人分別扮演不同的角色，其中一人扮演「知覺人物」的角色，另一人扮演「目標人物」的角色。在前面所舉的例子當中，你就是這個實驗中的目標人物，而跟你會面的人就是這個實驗中的知覺人物。在你跟他見面前，他對你的知覺，也就是對你的看法是否讓你相信他喜歡你或他不喜歡你；所以他是知覺人物，你是目標人物。

　　在實驗進行時，實驗者只告訴知覺人物這個研究的目的，是在看看人們的印象是如何形成，以及人們如何互相認識，這些知覺人物從來沒有得到任何假的資料。相反的，目標人物卻得到不同的假資料，其中有一組的人所得到的資訊是：剛才與他同組的人（知覺人物）喜歡他。而另一組得到的假資訊是剛才和他同組的人不喜歡他。

怎麼做呢？實驗者給目標人物兩種假的（由實驗者填寫）問卷，第一種是自我描述的問卷，實驗者告訴目標人物事前假裝這份問卷是由目標人物所填寫的，然後交給知覺人物看。在喜歡的這一組，目標人物選擇形容自己的句子是：「我常喜歡別人」、「別人也喜歡我」、「我有很多好朋友」。在不喜歡的那一組，目標人物所填寫的則恰好相反，例如：「我不喜歡別人」、「別人也不喜歡我」、「我沒有好朋友」。

　　第二份問卷也是假的，稱之為人際判斷量表。實驗者告訴目標人物，根據最初五分鐘的接觸以及自我描述的假資料，跟你同組的另一個人（也就是知覺人物），在人際判斷量表上表示對你的看法。喜歡的這一組得到的資訊固定「對方希望與你一起工作」、「對方喜歡你」……等等。在不喜歡的這一組得到的資訊則是「對方不喜歡你」。然後實驗者就真正將這份人際判斷量表交給目標人物，要他們評量對方，也就是評量知覺人物，而知覺人物從來沒有做過這份量表。

　　實驗者再告訴目標人物，他所以會把假資料給知覺人物，是因為這個研究的目的，是為了了解人們在被導引或說服去喜歡或不喜歡一個人的時候，會怎麼表現，知覺人物喜歡或不喜歡目標人物，是因為他們看了問卷假資料以及五分鐘的接觸，所以實驗者只對知覺人物的行為有興趣，並且要求目標人物盡量自然。實際上這些資訊都是假的。

　　接下去便是每一組的兩人進行十分鐘的討論──討論時事，實際上實驗者給他們一系列的題目，而由他們自己選擇來討論，這些題目包括墮胎、醫藥費用、大學選修課的要求等等，在這十分鐘的討論中，另外兩個觀察者透過單面鏡觀察他們眼睛注視的時間長短、身體前傾的程度，以及椅子的移動情形。

這些受試者包括目標人物及知覺人物，然後在一個二十二個題目的「印象量表」上互相評分，然後被告知實驗的真正目的。沒有一個人猜對真正的實驗目的，也沒有一個目標人物相信，他本身的行為才是實驗者真正的興趣所在。

另外兩位不知道實驗組別的人，則根據錄音帶來評分，他們評分的項目是：

一、每一位受試者主動談話的次數。

二、提出問題的次數。

三、批評的次數。

四、讚美的次數。

五、同意的次數。

六、不同意的次數。

七、冷言熱語的次數。

八、表示雙方相識的次數。

九、表示雙方不相識的次數。

十、愉快、不愉快的音調。

十一、一般的態度。

十二、自我坦露的程度。

實驗證實「期望導致結果」

結果非常有意思，提供假資料給目標人物，讓他們相信別人喜歡或不喜歡他，最後真的導致別人喜歡或不喜歡他。與別人短暫接觸之後，相信對方喜歡他的人，會顯著地表現出下列的行為：

一、自我坦露比較多。

二、比較不會不同意對方的意見。

三、比較不會表達自己跟對方不一樣。

四、和對方談話的音調比較積極、友善。

五、一般的態度比較好。

很顯然的，這樣的行為導致對方以同樣的行為善待他。而你善待別人，別人也會善待你。

相信別人喜歡或不喜歡你，倒不會在下面的行為上產生差異：主動談話次數、讚美的次數、眼睛注視的時間、身體前傾的程度以及座位的安排遠近。

認為自己可愛的人基本上比較會相信自己討對方喜歡，實際上，他也比較討對方喜歡。

這個實驗已經告訴我們在跟別人見面以前，你事先相信對方喜歡你或不喜歡你，結果對方也就會真的喜歡你或不喜歡你，而且你認為自己可愛的話，也比較會討喜。

那麼，在見面之前，你用什麼方式得到對方對你的印象呢？這

個實驗所用的方法，對我們來講一點都不陌生，學生可從老師的評語中得知老師對自己的看法，這是直接的。而在這個實驗中，目標人物和知覺人物的訊息完全掌握在實驗者手中，在日常生活中，實驗者就是調解人，或介紹人，或中介者，或媒人等等。從事婚姻輔導或家族治療或商業談判等等的第三者，在解決人際衝突時，最受歡迎而且最有效的方法，就是第三者介入；第三者的介入也就是提供資訊，讓當事人雙方互相喜歡、願意合作。到現在為止，你大概可以了解我吳靜吉為什麼是一個極佳的「月下老人」了，你大概也知道報章雜誌等等傳播媒體就是實驗者，你對公眾人物或問題的印象，在不知不覺中也會受到影響。

「你行？我也行」的心態

這個世界不可避免的衝突和麻煩已經夠多了，讓我們共同努力使這個世界變得更可愛，因此，我提出下列的建議供你參考：

一、抱持「我行，你行」、「我好，你也好」的心態、「可愛一下又何妨」，喜歡自己也喜歡別人。

二、不要抱持「我不行，你也不行」的心態，你覺得自己不可愛，最後終於會實現的，這就叫做「期望驗證」的現象，也可稱之為「自我應驗的預言」。但拜託你千萬不要用反向和投射的自衛方式，以免誤解別人的言行。

三、跟別人見面時先想出對方的優點來，也想出自己的優點來，讓見面成為愉快的經驗，所謂：「人必自愛而後人愛之」、「你善待別人，別人也會善待你」，就是這個意思。

四、在師生關係、老闆與部屬關係，以及其他任何關係中，都

因為互相相信對方喜歡自己，自己也善待對方，而讓這種良好關係來促進雙方的成長。

五、任何從事解決衝突的人，最後的任務就是創造機會和提供資訊讓雙方互相喜歡，而不是隔岸觀火、添油加醋，使雙方的衝突愈來愈大。

六、最起碼，我們不應該在別人面前說第三者的壞話，尤其是缺少證據，只是道聽塗說來的壞話；而且也應該拒絕饒舌者來汙染我們清新的心理環境。相對的，我們也要努力地去發掘別人的優點，必要時將這些優點做為話題。我們也應該比較相信那些在我們面前推舉不在場的第三者的人。

人本主義心理學的大師馬思樂在紐約的布魯克林學院教書時，有一次在回家的路上看到老弱幼童穿著不合尺寸的服裝，吹奏著走音的音樂在抗議日本偷襲珍珠港，看著這樣的遊行隊伍的殘破景象，他情不自禁地掉下眼淚，於是他對自己發誓「我一定要發展和平心理學」。我想你我處在今天的社會，一定能夠體會馬思樂為什麼會流淚，以及為什麼會發誓的心情。

在人生的自我追尋中，我們必須抱持「我行、你也行」「我好、你也好」的態度，去尋求父母兄長的支持，良師益友的協助，這樣才有機會驗證「我喜歡別人，別人也喜歡我」、「我要追尋成就，別人也會協助我追尋成就」的期望驗證。

本文出自《人生的自我追尋》一書，作者：吳靜吉博士，出版公司：遠流出版事業股份有限公司
第四篇第五章《只要相信你就可》P211-P220，談期望驗證－性格會影響人際相處／「期望驗證」實驗／實驗證實「期望導致結果」／「你行，我也行」的心態

04 如何設計戲劇遊戲

———— 衛武營國家藝術文化中心戲劇顧問 耿一偉

　　遊戲對學習來說，是很重要的工具。很多人都知道，動物在幼年的時候，生物的機制讓牠們自然發展出對遊戲的需求。這些遊戲在表面上，充滿了各種不可測的可能性，反而讓動物的肌肉與神經反應，都得到充分的訓練。所以，對青少年來說，沒有什麼東西，比遊戲更具吸引力，除了故事之外。

　　我們可以觀察到，在人類的語言裡，比如法文的 jeu，德文的spiele，英文的 play，捷克文的 hra，中文的戲，都是同時用來代表戲劇與遊戲。可見在人類學的角度，戲劇與遊戲之間有強烈的親緣關係。前一段提到，故事對青少年的影響力與遊戲一樣強，就像學生們喜歡看漫畫，不是因為這是用畫的，而是漫畫訴說了故事，如同影片也是說故事一樣。青少年對故事與遊戲都沒有抵抗力，原因是遊戲是故事（戲劇）的變形。所以我們要先問，什麼是故事？這時先請見下文這張圖：

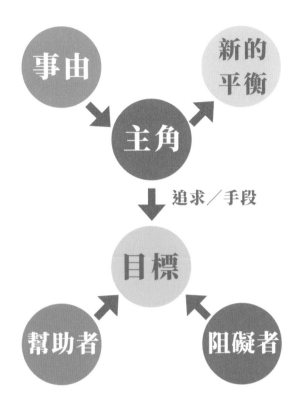

　　這個表是由法國符號學者安娜・于貝斯菲爾德(Anne Ubersfeld)提出的戲劇分析表,說明了故事核心,是有一個事由或原因,造成某個主角採取一定的手段來追求某個目標,在這過程中有幫助者,也有阻礙者。當主角追求到目標,即達到新的平衡,也就是故事的結束。只要能滿足這個表,故事性就越強,所以我稱之為故事的 DNA。最容易舉的例子,是漫畫《哆啦 A 夢》。通常每一篇《哆啦 A 夢》,都是先有個事由,例如明天要考國文,但是大雄都沒有準備,所以他的目標就是國文考過關。於是他去找了幫助者哆啦 A 夢,而哆啦 A 夢給了大雄記憶土司,只要將土司壓在課文上,吃下去,就可以將內容完全記起來,這神奇土司就是追求的手段。但故事還沒有結束,因為還沒到隔天考試的時候,於是大雄很愛現,就會拿著麵包去找靜香。結果,如大家所料,這個麵包會被阻礙者,

也就是小夫與胖虎搶走……我記憶中，最後的結局，是大雄自己吃太多土司，所以隔天拉肚子，還是沒考過國文。

要留意一件事，故事 DNA 中所有的框框，基本上都是功能項。換言之，比如幫助者與阻礙者不一定得永遠都是固定的角色，基本上任何人／事／物都可以是阻礙者與幫助者，甚至可以不斷交替變化，只要這個功能被滿足就好了。以《哆啦 A 夢》為例，最常見的狀況，就是大雄太愛現了，往往成為自己的阻礙者。

那什麼是遊戲呢？遊戲就是沒有事由來造成主角來追求目標的動機，主角對目標的追求全然是因為遊戲規則規定，畫成圖如下：

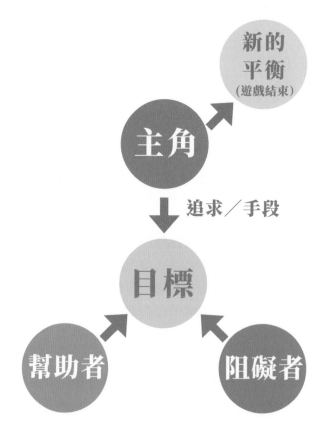

我們要先了解故事（戲劇），才能了解什麼是遊戲。遊戲是故事的變形。遊戲有很多種，從體育活動、桌上遊戲、影集《魷魚遊戲》裡的各種遊戲到線上遊戲，都可以前面這個表說明。比如籃球就是要把球丟到對方的籃子裡，為什麼要丟？沒有理由，遊戲規則就是這麼訂。我們的隊友是我們的幫助者，對方則是我們的阻礙者。如同故事的情形，幫助者與阻礙者並非必要，必要的是主角與目標之間的距離（有難度，不能馬上得到目標），以及對追求手段的規定。憤怒鳥這個遊戲大家都知道，至於為何要拉彈弓讓小鳥去撞小豬，完全沒道理，但遊戲規則就是如此，關鍵是，要順利撞到小豬，是有一定難度（距離）的。通常到了這個階段，我建議大家不妨先去找一些遊戲來分析，看看這個遊戲的 DNA 的說法，是否為真。

前面我們經歷的這麼多說明，就是為了能掌握這個核心 DNA，只要我們夠清楚，能確認這就是遊戲的核心，接下來我們就可以用這個遊戲 DNA 來設計遊戲。當然，我們要設計的，是戲劇遊戲。所有的戲劇遊戲，與一般遊戲的差異，在於這些遊戲是訓練功能。通常來講，戲劇遊戲包含了暖身、肢體表現、角色與角色關係、建立空間畫面、發展節奏、道具使用、培養創造力等。

但是我們先慢慢來，先學會設計遊戲，再來設計戲劇遊戲。所以建議先設計三個遊戲，動一動腦，這包含了一個人可以玩要用到身體，兩個人可以玩但要用到寶特瓶，還有一個要運用到猜拳的遊戲。大家先去掌握設計遊戲的手感，對一般的遊戲設計有一定的經驗與掌握之後，我們再來學習設計戲劇遊戲。

當我們要設計戲劇遊戲時，通常可以有兩種做法，第一種是先想好要訓練的目標是什麼，比如要訓練或培養的，是對臉部表情的表現力，那就擴大接近這件事情的難度，比如在一個箱子裡放了各種物品，像是手錶、杯子、玩具等，然後任一挑選一個物件出來，

則測試者就要立刻做出具有該物件品質（比如寶特瓶）的表情。很明顯，這個遊戲一定會在場上創造很多的笑聲，因為充滿遊戲感，正因為如此，同學們會覺得戲劇課程非常有趣，雖然都是在玩，但就像是動物彼此間在玩耍一樣，他們的想像力與表演力都在不知不覺中被強化了。

當然，直接根據戲劇目標設計遊戲，對有些人來說，一開始會有些難度，或許是還無法快速掌握，又或者是生不出靈感。那麼沒關係，所有的藝術創作一開始都是透過模仿，去改造之前自己玩過或書本上查到的戲劇遊戲，也是一個辦法。重點是，你要讓同學們覺得，每次來上課，都有不一樣的遊戲可以玩，即使這些遊戲背後的 DNA 是一樣的，但是千變萬化的差異，就像任何戲劇與故事一樣，豐富了我們的世界。

為了能達到創造性的差異，這裡要再跟大家分享一個創意工具，叫做 Scamper，其實這不是一個真的單字，而是七個單字的開頭所拼成了偽單字，因為這樣比較好記。這七個單字是：

S---substitute　替代

C---combine　組合

A---adapt　改造

M---magnify　放大

P---put to another use　另類使用

E---eliminate　消去

R---reverse　逆轉

現在解釋一下：

- **替代**，就是把原有的一部分或材質替代成別的東西，比如米漢堡是用米做皮來替代麵包。

- **組合**，是兩個不一樣的東西結合在一起，把相機跟電話節結合在一起，就變成照相手機。

- **改造**，也可以說是改編，就是在原來東西的部分樣貌還在的情況下，轉化成另一種東西或樣子，比如把貨櫃改造成房子，或是把故事改編成音樂。

- **放大**，是把其中的功能或部分放大，比如咖啡因乘以二的濃咖啡，是把咖啡因放大。

- **另類使用**，是某個東西，我們將其使用在非原本設定的功能上，像是課本拿來壓泡麵。

- **刪去**，就是刪去功能或某些部分，隱形眼鏡是把鏡框刪去。

- **逆轉**，就是功能或是樣貌完全相反，比如冷氣機改造成暖氣機。

我們可以將某個既存的事物或遊戲，透過這七個創意功能，改造成新的事物。比如有一個戲劇遊戲是關於肢體開發與想像力，大家都玩過，就是雞同鴨講。遊戲方式是老師先給參賽者一組字，比如「樹以展顏的笑容寫詩」，接著這位同學不能說話只能用肢體結合表情，一次比一個字（通常會透過同音字），讓台下同學猜出整個句子。這時候我們可用刪去，限制參賽者只能用一隻手，另一手必須放在背後不能使用，這時候就有了一個新遊戲。

戲劇遊戲作為當代戲劇中很重要的訓練方法，美國的史波琳（Viola Spolin）是非常關鍵的推動角色，市面上可以買到她的《劇場遊戲指導手冊》(Theater Games For The Classroom: A Teacher's Handbook)。這本書雖然是針對比較年幼的兒童，但其實遊戲是沒有在分年紀的，我們可在史波琳其他的遊戲著作中，比如沒有翻譯成中文的《導演手冊：給排練場的劇場遊戲》（暫譯，Theater Games for Rehearsal: A Director's Handbook），我們能看到這些遊戲一樣被使用。建議各位可以去找這本書，然後用 scamper 這個工具，去創造出屬於你新的遊戲。

如果你能夠掌握遊戲設計的核心，史波琳的著作，只是擴大你遊戲庫的資料來源，但你已經有能力可以靠自己的想像力去創造。為什麼會需要這麼多遊戲，或是需要自己設計戲劇遊戲？有兩個原因，首先是，有時在課堂上，遊戲會不 work，玩不起來，這時候你得趕緊換玩別的遊戲。通常我會建議要多準備一倍的遊戲庫存。假設今天上課要玩三個遊戲，那麼多準備三個遊戲是會有幫助的。另外一件很重要的事，是在整個教學過程中，不只是學生在進行創造性的過程，老師自己也在創作，在創造屬於自己的戲劇遊戲，這份成就感，會讓老師在教學過程中更有收穫。《美育書簡》（Über die ästhetische Erziehung des Menschen: in einer Reihe von Briefen）的作者席勒說：「只有當人遊戲的時候，他才是完整的人。」或許我們也可以將這句話解讀成：「只有當人演戲的時候，他才是完整的人。」

05 好好說話：從莎劇表演到文本的教案設計

—————— 國立臺北藝術大學戲劇學系副教授 何一梵

　　我們希望人與人之間可以好好說話，不論是對公民社會中的公眾議題，在職場會議中表達不同的意見，或是對家人之間的衝突與難處。儘管，好好說話的一方不一定得到贊同，甚至可能得罪人或受到排斥。但比起沉默、情緒、暴力等更為消極的溝通方式，好好說話仍是我們所剩不多的正面選擇之一。不是為了得到好處，好好說話是為了讓自己成為一個好的公民，更是一個好的人。對青少年如是，對大人亦如是。

　　只是，好好說話需要技巧，也需要有話可說。西方古典戲劇的演出一直與對修辭學的注重緊密相連，所以莎劇的表演與文本其實提供了一個練習好好說話的機會。在這篇文章中，我將分享一個據此設計的教案，還有背後的觀念與知識，希望能為各位種子教師在走入教學現場後，多提供一個選項與工具。

一、修辭的傳統

　　為什麼西方的古典劇本，包括希臘悲劇與莎劇，裡面的台詞都是詩句，不說人話？

在沒有印刷術的年代，知識的傳播只能依賴口語，所以讓說的話押韻，讓語言有音韻感，方便記憶與覆誦，也可以因為遷就音節的安排，讓文字產生更豐富的言外之意，因此有了詩的出現。荷馬史詩《奧德賽》(*Odyssey*) 中就有這樣的說明：

奧德賽：

陌生人，你出言不遜，像個放肆之人。

神明並不把各種美質賜給每個人。

或不賜身材，或不賜智慧，或不賜辭令。

從而有的人看起來外表較他人醜陋，

但神明卻使他言詞優美，富有力量。

人們滿懷欣悅地凝望他。他演說動人，

為人虛心嚴謹，出類拔萃。

當他在城裡走過，人們敬他如神。

到了西元前五世紀，在雅典這個城邦國，戲劇與民主兩者幾乎同時出現。為了能在公民大會上的發言具有說服力，雅典人在教育中加入了修辭 (rhetoric) 這個科目。從此，修辭學（演講的，而非寫作的）一直是西方基本的教育科目之一，劇場也成了一個可以訓練說話的地方。畢竟，在劇場中面對的那群觀眾，主要就是開公民大會的雅典公民。一個人如果有幸能演出悲劇，在劇場中能好好說話，相信在公民大會也可以。

同時，也為了能在公民大會上聆聽發言時有更好的判斷能力，劇場也成了訓練雅典公民判斷能力的地方。基於這個理念，劇本的內容與台詞都產生了變化。為了判斷，劇本不是給觀眾確定的答案，而是傾向提出問題，用今天的話說，劇本因此更具有辯證性，

也就是同時呈現對立的角度來看待同一件事。因為劇本有辯證性，詩句的台詞也不那麼單純的抒情或敘事，而是有了觀念。這些觀念觸及政治、道德、宗教、命運等等問題。現在，演員在表演與說話時，更需要注重的態度是說服與辯護。古希臘人稱呼演員叫Hupokrites，意思是「回答的人」（answer），hupokrisis 就是指日常生活中會見到的辯論。換句話說，演員就像是在辯論中要回答質問的人，這當然需要修辭，目的在說服，也就是要好好說話。

到了莎士比亞的時代，差不多是兩千年後，修辭學仍然是教育中不可或缺的一環，只是表演的條件更複雜了。首先，因為在露天劇場，仰賴自然光的照明，演員看得見他的觀眾，這讓演員與觀眾互動成了自然也必要的事。此外，人口統計學的數字也間接說明他們彼此之間的親和性非常高：西元 1600 年，倫敦市的人口約二十萬人，看戲觀眾的人數卻高達兩萬，這個 10：1 的高比例，意味著演員在日常生活中走到凡是超過十個人的地方，就真的會與他的觀眾有所交集，有機會真的認識彼此，在這個狀況下，演員更容易，也更有效的表演，就是直接對觀眾（特別是認識的、友善的）說話（address）。這與今天封閉在第四面牆後面，也封閉在角色關係中的表演大不相同，表演莎劇的演員可以自由地在角色關係中進出，選擇對角色說話，也選擇對觀眾說話。

演員只有台詞本（parts），缺乏集體排練，也是讓演員非得好好說話的另一個原因。當時的印刷術並不發達，演員不可能人手一本完整的劇本。取而代之的，演員拿到的是自己角色的台詞（有時一個演員會扮演不只一個角色），這是劇團裡的提詞人（prompter）在整理劇作家手稿後幫演員分別製作的。在密集的演出行程中（一個演員平均一年演 40 齣戲，其中 20 齣是新戲 ），演員之間鮮少有一起整排的時間，對於情節、角色關係、角色性格等等的理解，只能來自劇作家短暫的說明，甚至在對此完全無知的狀況下上台演出也不

無可能。因此，所謂的演員功課，其實就是拿到台詞本後回家背台詞，再熟記自己每段台詞前，上一段對手角色／演員台詞中當做提示的最後一組字（就是今天排練時 cue 的由來），知道自己何時要說話即可。在極度缺乏對劇情整體的理解下，演員的表演當然也只能好好說話。

　　既然要對觀眾好好說話，也得要讓演員對有話可說，當然，最好是「好話」。由於莎士比亞的時代時值宗教改革之際，新教國家（包括英國在內）為了方便民眾可以直接閱讀聖經，建立信仰，都鼓勵各國自身的語言（當時被認為的方言）的發展，也讓詩人得到了一展長才的機會。莎士比亞與他同代寫劇本的人，很長一段時間仍然認為自己是詩人，他們寫出的美妙詩句，就成了演員口中的「好話」。這些詩句構成的台詞之所以優美，成為後世文學上的典範，遠非它們合轍押韻而已，而是內容充滿了反省與洞見，舉凡個人的命運、愛情，到公共的上帝、正義等等，幾乎無所不包，也成了演員在表演時必須說服觀眾的觀念。

二、從文本到演出

　　後來因為各種原因，莎士比亞的劇本成了文學經典，供人閱讀，而它們原先作為說話的台詞，供人聆聽，這樣的原貌竟然被遺忘了。如何表演莎劇，可以是個專業又複雜的問題，特別對英文並非是母語的臺灣人，但是，如果將莎士比亞的台詞，或是任何好劇本的好台詞，當作一個訓練學生好好說話的工具，讓學生以練習戲劇表演之名，有好的話可以說，也從中經驗到說這些好話背後會有的態度，如此，相信能在語言這個最直接表現情緒與內在的工具上，為他們提供一個出口，成為情緒暴衝前的緩衝，甚至未來在私人與公共的領域中，可以勇於表達自己的意見，以耐性與道理說服他人，也能在聆聽別人的表達後做出適當的判斷。

但是，這個教學的目的，不是要訓練一群背誦莎劇台詞，甚至會用莎劇台詞掉書袋的學生。當這些「好話」給學生後，首要的目標在於他們必須對所說的話有所理解，甚至是有信念，知道，甚至相信自己說的話。因此，我以《威尼斯商人》(The Merchant of Venice) 中猶太人夏洛克的一段獨白為例，作為示範教案，並說明授課程序：

本段獨白如下：

…他（指 Antonio）曾羞辱過我，

害得我損失幾十萬，笑我的損失，

譏諷我的盈利，嘲弄我的民族，

妨礙我的買賣，離間我的朋友，

挑撥我的仇人，為了什麼緣故呢？就因為我是一個猶太人。

猶太人沒有眼嗎？猶太人沒有手、五官、四肢、感覺、愛和熱情？

猶太人不是吃同樣的食物，受同樣武器的傷，

會生同樣的病，用同樣的方法治療，

同樣會覺到冬冷夏熱，

和基督徒完全一樣的嗎？你若刺我們一下，我們能不流血嗎？

你若搔著我們的癢處，我們能不笑嗎？

你若毒害我們，我們能不死嗎？

你若欺負我們，我們能不報仇嗎？

我們若在別的地方都和你相同，那麼在這一點上我們也是和你們一樣。

如果一個猶太人欺負了一個基督徒，他將怎樣忍受？報仇。

如果一個基督徒欺負了一個猶太人，按照基督徒的榜樣

他將怎樣忍受？哼，也是報仇。

你們教給我的壞，我就要回報了，

我會用來處置你們，我會變本加厲，加倍奉還的。

授課程序如下：

步驟一：先說明《威尼斯商人》的劇情，特別強調猶太人在基督教社會中受歧視的背景。

步驟二：找出中、英文並陳的獨白，帶領同學唸過一遍英文版。遇到不會唸的單字也沒關係，允許同學們用哼哼哈哈的方式帶過。這個步驟的目的，是要為觀賞接下來的影片做準備。

步驟三：可以從 Youtube 上找到這段獨白相關的影片。由於是莎劇的著名獨白，網路上通常不會有只有一個版本，所以可視學生狀況，播放一個或多個獨白表演的影片，比較詮釋上的差異。

步驟四之一：請學生親手用紙筆將這段台詞（中文版即可）抄在紙上，目的是在書寫的過程中增加他們對語言結構、用字、甚至音韻、態度的印象。

步驟四之二：如果學生對書寫欠缺耐心，或有其它困難，可以給予下面填空題版本：

…他曾羞辱過我，

害得我_____，笑我的_____，

譏諷我的_____，嘲弄我的_____，

妨礙我的_____，離間我的_____，

挑撥我的＿＿＿＿＿，為了什麼緣故呢？就因為我是一個＿＿＿＿＿＿＿。

＿＿＿＿＿＿＿沒有眼嗎？＿＿＿＿＿＿＿沒有手、五官、四肢、感覺、愛和熱情？

＿＿＿＿＿＿＿不是吃同樣的食物，受同樣武器的傷，

會生同樣的病，用同樣的方法治療，

同樣會覺到冬冷夏熱，

和＿＿＿＿＿＿＿完全一樣的嗎？你若刺我們一下，我們能不流血嗎？

你若搔著我們的癢處，我們能不笑嗎？

你若毒害我們，我們能不死嗎？

你若欺負我們，我們能不報仇嗎？

我們若在別的地方都和你相同，那麼在這一點上我們也是和你們一樣。

如果一個＿＿＿＿＿＿＿欺負了一個＿＿＿＿＿＿＿，他將怎樣忍受？報仇。

如果一個＿＿＿＿＿＿＿欺負了一個＿＿＿＿＿＿＿，按照＿＿＿＿＿＿＿的榜樣

他將怎樣忍受？哼，也是報仇。

你們教給我的壞，我就要回報了，

我會用來處置你們，我會變本加厲，加倍奉還的。

步驟五：請他們改寫原文，將原來文中的猶太人與基督徒，改寫成任何一組他們知道的對立人物、族群、物件等等，其中充滿霸凌、歧視等不平等的關係。隨著主詞的改寫（或是填入空白處），台詞中的其他內文也可以隨之更動。

步驟六：請同學上台唸出自己改寫的台詞。經過改寫，現在這些語言是同學自己的了，灌注了她／他的看法、創意、心情、態度、甚至憤怒。如此，莎士比亞為了這群學生準備了一些語言的模組，

讓學生積累卻不知所以的心情與感受，可以有話可說，甚至進而好好說話。

案例示範（來自嘉義民和國中慈輝分校，部分句子未完成）

…他曾羞辱過我，

害得我 __損失億萬__ ，笑我的 __引擎__ ，

譏諷我的 __輪胎__ ，嘲弄我的 __變速箱__ ，

妨礙我的 __尾速__ ，離間我的 __廠牌__ ，

挑撥我的 __客戶__ ，為了什麼緣故呢？就因為我是一個~~台~~ **國產車** 。

__國產車__ 沒有眼嗎？**國產車** 沒有~~手、五官、四肢、感覺、愛和熱情~~ 修理的零件，也沒有輪胎可以換，甚至被撞嗎？

__國產車__ 不是吃同樣的~~食物~~ 汽油，受同樣~~武器~~磨耗的傷，

會生同樣的病，用同樣的方法~~治療~~修理 ，

同樣會覺到~~冬冷夏熱~~（根據文意自行填補） ，

和 __進口車__ 完全一樣的嗎？你若刺我們一下，我們能不流血嗎？

你若搔著我們的癢處，我們能不笑嗎？

你若毒害我們，我們能不死嗎？

你若欺負我們，我們能不報仇嗎？

我們若在別的地方都和你相同，那麼在這一點上我們也是和你們一樣。

如果一個~~台~~ __國產車__ 欺負了一個~~台~~ __進口車__ ，他將怎樣忍受？報仇。

如果一個~~台~~ __進口車__ 欺負了一個~~台~~ __國產車__ ，按照 __進口車__ 的榜樣

他將怎樣忍受？哼，也是報仇。

你們教給我的壞，我就要回報了，

我會用來處置你們，我會變本加厲，加倍奉還的。

民和國中慈輝分校　學生書寫練習

06 班級經營心法工具庫

—————————— 臺北史代納實驗教育機構老師 林季瑩

在教育現場面對孩子們是一個最好的學習機會，透過與孩子的互動中，不斷地去調整自己的姿態以及慣性，如何去看到孩子的需要而不是想要，如何拓展自己的內在去面對一個個的生命。

以下是我在教學時會使用的工具，希望能夠協助到也在教育現場的你作為基礎延伸，並成為你跟孩子們珍貴的生命交會。

一、班級團體活動時

帶領孩子做班級團體活動時，我會將這些視為活動設計中要達到的課程目標：

1. 創造關懷與尊重的氛圍。

2. 讓孩子能夠感受到自己是班上的一份子，就會有歸屬感和價值感。

3. 進而鍛鍊學生與他人合作。

二、學生發生衝突時

班上的學生彼此發生衝突，或是頂撞老師、抗拒老師指令時，我們可以使用由美國心理系教授維琴尼亞‧薩提爾（Virginia Satir）所提出的人類行為冰山理論（Iceberg Theory）嘗試理解行為背後孩子的困難：

1. 行為不當的孩子是一個內在受挫的孩子。

2. 當孩子失去歸屬感（底層的渴望未被滿足），就會出現不當的行為──也就是選擇錯誤的方法尋找歸屬感與自我價值。

3. 如果只處理表面的行為問題，引發行為的挫折感就會忽略，我們將埋藏在表面行為下的想法稱為「行為背後的信念」，但表面的行為並不是人的全部樣貌。

4. 要練習不去看人的問題，而是看到人的困難。

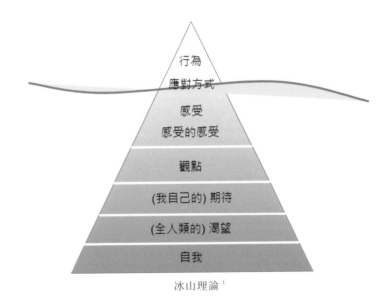

冰山理論[1]

三、與學生溝通時

　　跟學生溝通時，我會將一部分的注意力放在我自己跟學生溝通的姿態上，以及用這些姿態嘗試去理解現在在我面前的學生，他後面可能會有怎樣的想法，對於學生來說較容易感受到關心而不是指責或者說教，此時可以參考薩提爾四大溝通姿態：

1. 指責 - 內在很多害怕、充滿對自己與別人的不信任、如果自己是錯的就沒有價值、擔心失去控制。資源：具有領導能力。

2. 打岔 - 在乎對方，忽略自己、情境並拒絕溝通，冷戰或講其他的事情。資源：具有幽默感。

3. 討好 - 在乎對方跟情境，忽略自己、常道歉、順服別人。資源：善於觀察、個性通常較體貼。

4. 超理智 - 在乎情境，忽略自己、對方，說服對方，我是「合理」的「我建議你」。資源：非常聰明。

　　溝通過程中，請保持一致性的姿態，也就是：肢體上覺察肩頸放鬆，雙手自然安置，眼神與談話人的高度相當，過程中並不是想贏、想控制或控制情況，也不是想抬高地位，獲得別人的認同。

四、與學生對話時

　　在我跟學生的對話中，不管是團體或者是一對一，我會使用冰山對話基礎核心「好奇」，讓他們感受到我在專注地傾聽他們。好奇的最終處是能夠連結人的生命力：

1. 呼喚名字或稱謂，刻意停頓。

2. 從對方感興趣、能回應的話題切入，或者主動從事件提問。

3. 重複對方上一句句尾。

4. 為對方敘述做整理。

5. 用「你還好嗎？」、「怎麼啦？」、「發生什麼事？」來取代為什麼。

當對話內容牽涉規則時，可以善用「怎麼辦呢？」來引導孩子為自己負責。

五、學生行為不當時

心理學大師阿德勒（Alfred Adler）提出，孩子的行為不當有四個類型：1. 過度尋求關注、2. 爭奪權力、3. 報復、4. 自暴自棄，這四個類型是我與夥伴老師們討論班上學生時會使用的，嘗試著將學生的問題分類，目標是協助老師了解學生行為背後發出來的訊號，並不是將學生定位。

外在的行為不等於這個人，他的觀點也不等於這個人，所以將重點放在關心人而非關注人的行為或結果。如果你只能看到人的問題，就會把人問題化，這樣也無法看到人的資源跟力量。

而當學生發生問題，個別來到我面前時，我會使用冰山理論中的提問三方向，讓學生感受到，比起問題，我在意的是他們的人：

1. 不解決問題，而是對人的關注。

2. 回溯時間，探索問題成因。

3. 詢問具體事件，在細節處提問。

孩子的目的	過度尋求關注	爭權奪力	報復	自暴自棄
家長通常 感覺	煩躁、受干擾、擔心、罪惡感	被挑釁、被挑戰、被威脅、被擊敗	受傷、失望、不敢置信、反感	絕望、無可救藥、無助、不足
家長反應 傾向	● 提醒 ● 哄騙 ● 幫孩子做他自己可以完成的事	● 對抗 ● 退讓 ● 心想「我會強迫你做」 ● 想要證明自己是對的	● 反擊 ● 扯平 ● 心想「你怎麼可以這樣對我?」	● 放棄 ● 幫他做 ● 適度協助
孩子通常 反應	● 暫時停止,但不久後故態復萌	● 激化行為 ● 寧死不從 ● 覺得家長生氣就是自己的勝利	● 反擊 ● 傷害別人 ● 破壞物品 ● 加強相同的行為或選擇另一種武器	● 更退縮被動 ● 沒有改善 ● 沒有反應
孩子行為 背後的信念	只有在被注意或是得到特殊待遇時,我才存在	我是老大,別人不能強迫我	我沒有歸屬感,所以我也要讓別人感受到我的痛苦	我無能,我不可能做到,所以最好不要對我有期待
家長可用的 鼓勵方法	● 透過讓孩子參與有用的任務,重新引導 ● 挪出特別的時間相處 ● 建立生活慣例	● 承認你無法強迫他,並尋求他的協助 ● 從衝突中撤離,並平靜下來 ● 提供有限的選擇	● 處理受傷的感覺,「你的行為告訴我,你一定覺得很受傷,我們可以談一談嗎?」 ● 避免懲罰和反擊	● 欣賞孩子、展現信心 ● 鼓勵任何正面的努力,不管多麼微小 ● 提供成功的機會 ● 建立他的興趣

孩子不當行為的錯誤目的 [2]

與學生討論後續的解決辦法時，我會使用下列四個步驟，並且依照學生的情況彈性使用：

1. 忽略問題。

2. 互相尊重的討論問題 - 告訴對方感受、傾聽對方感受、自己導致問題發生的要素、你願意改變什麼？

3. 協議解決方案。

4. 想不出辦法，尋求他人協助。

六、教室管理工具

跟班級團體工作時，這個是我會先做的準備，或者上完課後，我也會回溯我的言行，有做到哪些？以及下次可以再努力的。

1. 有限的選擇

2. 教室裡的工作

3. 安靜地行動

4. 徹底執行：可以先跟孩子友善地進行討論，一起決定完成期限。

有可能造成跟學生工作障礙的想法及行為：

● 期待學生的順序跟大人一樣。

● 判斷和批評／面對問題。

● 沒有事先達成協議，就依照大人自己的想法工作。

● 使用語言而非行動。

5.啟發式的提問－停頓、核對。保持對學生的傾聽

6.不處理

7.以尊重的態度說「不」

8.對每個人一視同仁

9.積極暫停。

七、身為老師的自身功課

將情感教育視為所有教育的基礎，這是當我成為老師的角色時，對於自我內心做的功課，當我能夠這樣對待自己，我也可以這樣對待學生，身教就是從自己開始做起：

1.情緒無分好壞，也不是洪水猛獸，只是需要疏導。

2.不忽略情緒、不否認情緒。

3.情緒穩定，孩子就能更專注。

使用 5 A 自我對話，從覺察開始進入自己的內心，便是進入他人內在最好的路徑：

● 覺知(Aware)，深呼吸，輕輕的用注意力去掃描身體的各部位，觀察哪裡有緊繃？不舒服？

● 承認(Acknowledge)，例如：我胸口現在好緊繃、胃不舒服。我現在在生氣。我現在在難過。

- 允許、接受(Allow/Accept)，對身體不舒服的地方送入意念，我感受到你了。

- 轉化(Action)，去感受身體之前緊繃、不舒服的部位是否有變化。

- 欣賞(Appreciate)欣賞自己的勇敢或者努力。

　　挑戰面對新事物，是鍛鍊心志的肌肉，學會體驗自己價值，感受被接納的生命，形成人生中重要的基。

八、教師心法

　　在與孩子相處的每一次回顧中，老師並不是要用「尚未做到」的地方來批評自己，因為我們不斷嘗試的身影也會烙印在學生的心裡，以下是在教師路上時我常提醒自己的地方：

- 追求進步，不追求完美。

- 每次的挫敗都是尋找解決方案的機會。

- 不論是薩提爾冰山或者是阿德勒的技巧，重要的是面對孩子時，大人內心平穩，只有大人內心平穩，這些技巧才會有用，我們可以將孩子視為來教我們再成長一次的老師，去擴展我們以往被不允許的想法。

- 孩子接受最多的不會是口頭上傳導的知識，而是非語言的大人們面對問題的姿態，所以大人請先照顧、穩定自己。

[1] 冰山理論引用自美國心理治療師維琴尼亞‧薩提爾（Virginia Satir，1916-1988）

[2] 引用自《跟阿德勒學正向教養：教師篇》，Positive Discipline in the Classroom: Developing Mutual Respect, Cooperation, and Responsibility in Your Classroom，大好書屋，2019。

07 劇場行動在劇場之外：表演藝術療育工作坊在桃園女子監獄的劇場行動

———— 國立臺北藝術大學藝術與人文教育研究所
所長、副教授 容淑華

一、劇場行動在劇場之外

　　二〇一六年七月，因緣際會與法鼓山人文社會基金會合作，在基金會張麗君主任的邀請之下與法務部矯正署合作。麗君主任表示，矯正署希望從同年九月份開始進入桃園女子監獄（以下簡稱桃女監）帶領表演藝術相關工作坊。

　　桃女監於民國八十八年七月一日在臺灣桃園少年觀護所原址成立。法務部鑑於女性犯罪人數增加，為了落實分監管理，於一〇〇年一月一日矯正署成立，改隸更名為法務部矯正署桃園女子監獄。目前收容人人數超過一千兩百人，以毒品罪入監的比例最高，占總比例的百分之七十以上。監所教化科[1]於七月底開放收容人報名表演藝術工作坊，八月三十日，將二十三位參與者的報名資料提供給作者參考。

　　這是作者第一次藉由應用劇場與接觸即興舞蹈的統整，並融合心理諮商概念，為收容人設計的表演藝術工作坊。希冀從生命教育

出發，在工作坊的實踐與反思的過程，讓參與者回歸個人與群體的生活經驗，以悟出生命的道理。

　　與麗君主任會談之後，作者與工作團隊更是戒慎恐懼，這種應用劇場與接觸即興舞蹈的統整工作坊，如何在封閉式監所空間和收容人進行對話？參與的收容人和工作團隊的互動如何跨越信任關係這第一道門檻？監所本身就採取集體管理的集體活動，沒有個人意志，如何帶領工作坊以呈現自我，甚至是反省後的自我能力轉化？這個轉化指的是參與者在過程中思辨能力的重建，她們可以達到嗎？這些問題反覆地出現。

　　作者身為整體課程設計者，以及應用劇場工作坊的帶領者，更加審慎思考每一次工作坊的課程重點。許多問題繞著「收容人」這個課題不斷浮現：收容人在過去的生活中逐漸失去哪些必要能力，需要藉由各種藝術的中介找回。這些屬於生活必要之能力，也是作為一個人的必需，該如何重建？另外，這些收容人已經離開學習系統很久，重新回到「學習」的情境，又在一個特定環境，該如何給與其學習活動，以產生態度與思想上的改變？

　　因此，在該工作坊的課程目標，劇場和舞蹈先分別列出如下：

　　應用劇場工作坊：一、透過戲劇工作坊抒發與管理情緒；二、透過戲劇工作坊說演生活及生命故事；三、藉由論壇劇場的策略，反覆在即興過程中進行拆解與重建的練習，以理解行動力的重要與自我能力的反思；四、透過分組的呈現與觀察，培養反身性思考的態度與群體默契合作的表現。

　　即興舞蹈工作坊：一、了解身體的骨架與結構，傾聽並展開身體意識的流動；二、引導五感的覺察與敏銳度，讓身心得以重新歸零；三、透過遊戲當中引發「動的樂趣」，從互動中鼓勵「肢體語言與美

感的表達」；四、引導進入律動與肢體的對話，在專注中深入肢體節奏與想像力的練習。

收容人是否透過這些活動帶領、參與、投入，以及情感投射，而引起內化的思維？作者也希望藉由此次工作坊，重新看見參與者的五項能力：一、思考能力：會思考，才不會人云亦云；二、分析能力：可以理解事情的前因後果；三、辨別能力：可以清楚地找出事情好壞的原因、理由；四、關照能力：在生活中可以關心他人，不傷害自己與他人；五、表達能力：能夠清楚明確地說出自己的想法與觀點，以上能力也作為每次課程實踐的目標。

最後定案，二〇一六年九月十二日至十二月二十六日每週一下午一點四十分至四點二十分，二十五位收容人在桃女監上課。上課地點是監所內二樓的、鋪有木質地板的舞蹈教室。一面牆設有鏡子，一面面對外的窗戶外加金屬製柵欄窗，一面貼有可愛小動物圖案的白牆，最後一面牆是四扇對開透明玻璃窗戶和一扇透明玻璃門。在此場域，執行總計十五次的「表演藝術療育工作坊」。

表演藝術一般指的是戲劇、舞蹈、音樂等表演類型，在本計畫指的是應用劇場與即興舞蹈統合運用在課程活動中。學習活動雖以過程的發展和即興創作為導向，帶領老師的引導與轉化也相對重要。選用「療育」這名詞，一方面為了避免被他人誤解作者在進行戲劇治療，另一方面以盧梭（Jean-Jacques Rousseau）的說法：教育是開展個體潛能的歷程，藉由工作坊過程牽引個人的思考和行動，再連結至群體。

在課程設計部分，作者將十五週分四單元，除第四單元為期三週之外，其他每一單元均為四週，每週上課一次，一次三小時。以下說明每一單元的內容。第一單元：一般的戲劇工作坊，如遊戲、說故事、角色扮演、情緒即興、情境即興，以及其他即興創作。第

二單元：即興舞蹈，從審視自己的身體開始認識自己，開展各種可能。第三單元：違規焦點的戲劇工作坊：權力與控制、受害者同理、關係與議題導向、動機與改變、週期性的問題，此一單元將運用形象劇場、論壇劇場或教育劇場的方法進行。第四單元：彙整並檢選前三單元的即興創作的部分，經過討論編排，排練過程再經過參與收容人的意見修正，再排練，最後舉辦成果發表會，在大禮堂演出給其他一百零七位的收容人觀賞。

每一單元不會只上劇場或舞蹈，而是兩者相互交叉安排，若大單元是舞蹈，只是在上課時間的比例分配時間比較多，反之，戲劇部分亦然。每一堂課從下午一點四十分至四點二十分，扣除中間休息時間，上課大約一百四十分鐘。每堂課包含五個活動：一、靜心，圍成圓圈，閉眼安靜地關照身心；二、戲劇暖身活動，安排戲劇遊戲展開個人與群體的互動；三、戲劇的即興創作，設計規劃不同的即興策略，循序漸進的認識自己，透過觀看他人的故事對照自己的生命故事；四、舞蹈即興，開展肢體的最大可能，在過程中看見彼此；五、分享回饋，圍成圓圈，進行當下立即的課程活動反思，讓參與者自由自在地說出想法，回應當天的學習狀態。這五個活動，除了一和五是固定二十分鐘，其他二、三、四的教學活動，則依單元屬性安排時間的長短。以上工作坊內容都是為了進入桃女監而審慎規劃，因為是第一次合作，工作團隊也有相互支援的默契。

本文乃作者整理在桃女監的十五次工作坊課程實踐歷程。我們的工作團隊，每個人都有專業的工作背景，有戲劇、舞蹈、心理諮商等，我們是藝術工作者、教學者，同時也是在過程中，探究所謂「人」的可能性。

這個團隊成員的組合很符合 a/r/tographer[2] 的角色。這個以表演藝術為導向，實踐取向作為此次工作坊在教與學之間互動經驗的

探索，反思詮釋工作坊期間的應用劇場與即興舞蹈統合運用的「身體開發」、「靜心」、「戲劇活動」、「故事敘事」、「即興創作」、「角色扮演」、「獨白」、「對話」、「反思」等相關專業策略，讓每個人的身體作為核心載體在空間裏活動，收容人能夠不斷吸收與拋出不同的訊息元素。

在活動過程中，經由收容人多次的解構與建構之間，不時整理出多樣狀態的表現與表達，並於空間位移的體驗產生出實際個人行動與團體互動，經由討論形成個人的身體經驗。藉此建構個人知識與主體性，同時在這多重反覆歷程中涵容差異性，開展群體的主體間性共存的關係變化。

針對十五週課程執行在劇場之外，這項劇場行動藉著厄文‧高夫曼（Erving Goffman）（1956／1992）的「戲劇論」（dramaturgy）的相關社會學觀之觀點，省思三個面向：第一，在應用劇場的概念與策略的實作下，空間社會性意義之轉化；第二，表演藝術作為活動策略的核心，檢視即興創作的角色扮演與自我認識的連結；第三，表演藝術工作坊的中介（agent）下，個人與群體間產生互動力的影響。

二、高夫曼的戲劇論

（一）高夫曼的戲劇論

一般提到劇場藝術的基本元素，包含：表演（者）、觀賞（者）、空間、劇本故事，以這些元素來觀看舞台上所發生的表演文本，與此同時，觀眾在同一空間與表演者共同創造一種即時、當下的劇場文本。若再以戲劇結構的六項元素：情節（plots）、人物（characters）、對話（dialogue）、思想（thought）、音樂（music）、景觀（spectacle）來詮釋舞台上的表演藝術內涵，其分

析詮釋的結構就會更加細緻。例如，角色群在時間與空間的位置，所產生的關係、行為動作、衝突的張力等。

　　社會學者高夫曼運用劇場的表演藝術觀點，發展其社會學的戲劇論概念（dramaturg），認為日常生活就是一齣沒有結局的舞台演出，台上場外的情境隨時在更迭。每個人都是表演者，也都是觀眾，時而主角時而配角，場景情境的變異，故事就不同。「人」一出生就在舞台表演。他在一九五六年著作出版《日常生活中的自我表演》（The Presentation of Self in Everyday Life），就是將劇場元素放在社會系統，分析人們如何在被指定的社會角色中扮演與其他人的互動，社會互動中的社會參與，以完成社會化的學習（頁 5-9）。

　　作者在桃女監這個全控機構[3]（total institution）的社會場所，帶領表演藝術工作坊，一直思考如何運用高夫曼的社會學之戲劇論，詮釋收容人在彼此互動中，如何經由他者認識自己。期間如何建構個人與社群間的團體動力，影響行為變化，以及在教室空間產生新的社會關係，用社會學的視點，省思表演藝術的活動所引發的意義。

　　以下綜整高夫曼（1956 ／ 1992）在《日常生活中的自我表演》書中戲劇論，將在本文引用的部分重點摘述：

1. 表演（performance）有兩個重要範圍

　　（1）臺前（front stage）：觀眾可以看到角色所扮演的部分，觀眾自己本身同時也在扮演。

　　（2）臺後（back stage）：角色可以放鬆，是真正自我的感受。

高夫曼（1956 ／ 1992）認為：

每個人都在臺前扮演角色（playing roles），在場景（setting）、

外表（appearance）和舉止（manner）中傳達訊息，以建構社會組織的發展。每個人都在扮演社會角色，角色在不同的場景與情境有其特定地位，有相關聯的權利、義務與責任。表演是一個特定參與者在某一場合情境中，企圖以任何方式影響其他參與者的所有活動。每個人在別人面前呈現自我時，都希望是理想的樣態，並符合社會認可的價值，一切是被規範的。在日常生活中，每個人從未停止角色扮演，社會關係因此而生，也不斷地變化（頁 13-19）。

2. 表演團隊（teams）

　　這牽涉四個面向：文化、團體群組、社會階層、社會角色。高夫曼認為，社會就是個人形成的組織結構，組織結構會產生階級與權力結構等相關問題，如何控制外部狀況，以及維持檯面上的共識。如何扮演社會角色以符合別人的期待，又能在真我之間取得平衡，需要各種不同情境的構成，社會互動就是團隊具體表現（頁 47-64）。

3. 區域及區域行為（regions and region behaviour）

　　高夫曼（1956 ／ 1992）強調，在任何具體的情境，一般人都會在正式與非正式的行為之間尋求平衡，即便在臺後區域也不能讓自己行為有失準的地方。另外，還有一個在臺前與臺後區域之外的空間，稱為外部區域（the outside）。處在外部區域的人，也會發展成該區的表演者或觀眾（頁 66-86）。

4. 印象經營（the arts of impression management）

　　我們一般人都會經營自己乃至於讓別人如何看待我們。甚者，會有欲望去操控別人對我們的印象。大家都會像在台上的演員，每天都在進行戲劇互動（dramatic interaction），也會設計使用道具

（prop），主動創造符號意義。這一切都是為了溝通進行對話和相互作用，也因此建構了真實的社會結構（頁 132-150）。

高夫曼（1956／1992）也提出，表演者為了防止和其他人的互動產生困窘或破裂的情境，應具備三項素質：一、戲劇表演的忠誠（dramaturgical loyalty），群體間有一種道德責任的默契和義務，不會突然搞失蹤；二、戲劇表演的紀律（dramaturgical discipline），每個人專注自己角色扮演的規則；三、戲劇表演的慎重（dramaturgical circumspection），慎選團隊成員，彼此關注與尊重表演的細節，避免表裏不一的情況，例如態度隨便或脫稿演出（頁 135 選團隊成員）。

作者認為，高夫曼將世界譬喻成一個舞台，人一出生就在舞台上表演，不同空間、不同情境，則不同角色的表演。是故，形形色色的社會關係、事件，以及故事因應而生。每個空間的場域就是一個小型或微型社會。社會性意義的產生因著空間場域的轉變而不斷地變化著，社會與社群的發展也是在流動的狀態下進行。

桃女監亦是一個小型社會，這個封閉的空間即是一個劇場，處處是舞台，在不同空間的境況下，書寫彼此的關聯和關係的產生。

三、應用劇場下的空間社會性意義之轉化

（一）應用劇場

應用劇場（applied theatre）其實是個統稱[4]，它的範疇相當廣，包括社區劇場（Community Theatre）、社區演出（Community Performance）、民眾劇場（People 's Theatre）、國際組織行動劇場（Interventionist Theatre）、創造性戲劇（Creative Drama）、大眾劇場（Popular Theatre）、教育戲劇（Drama in

Education）、歷程戲劇（Process Drama）、教育劇場（Theatre in Education）、監獄劇場（Prison Theatre）、戰爭劇場（War Theatre）、展能劇場（Theatre for Development）、一人一故事劇場（Playback Theatre）、戲劇治療（Drama Therapy）等。

美國紐約大學劇場教育學者菲利浦・泰勒（Philip Taylor）認為，應用劇場是正增強人的覺察。他在著作《Applied Theatre: Creating Transformative Encounters in the Community》（2003）提出應用劇場設計與實踐，必須思考的八個原則。一、應用是可以作為研究取向：在實作之前須清楚什麼議題事件？為什麼使用？對象是誰，如何讓內容產生共鳴？在什麼地點？地點的確實性。二、應用劇場尋求不完整性：讓參與者去參與協調內容和作品的走向，使用參與者的理解與想像。三、應用劇場呈現各種可能的敘事：提供多元意見，強迫啟發參與者理性的思考，如何釐清自身的想法和觀點，透過討論做出決定。四、應用劇場是任務導向型：建立活動讓參與者可以了解劇中人物的處境。五、應用劇場提出兩難困境：提出困境，回到人類行為的本身，協助行為的選擇。六、應用劇場質疑未來：審問未來，提出問題，在應用戲劇上，參與者為角色建立未來。七、應用劇場是一種審美媒介：提供參與者用自己的方式，解決處境上問題。八、應用劇場讓社群有發言權：透過應用劇場了解彼此可以對話、交流、保有獨特性的機會，並透過社群不同人員的組成，讓多元觀點可以不斷的轉換（頁 10-27）。

應用劇場本身不僅是工具媒介，也提供一個共事的平台。承載非以表演為標的的其他目標，讓一般大眾可以藉此敘說自己的故事，表達出自己的意圖，同時可以聽到他人的觀點，藉此認識世界的不同面向。

不同的面向提供不同的環境和空間，不同的環境空間產生不同

的情境，情境的差異也影響了學習與發展的方向和人的性格，這是現實世界。應用劇場如何與現實世界打交道，很重要的一點是實作原則，就是打破一切的必然性。如同英國應用劇場專家兼長期從事監獄劇場的實務工作者湯普生（James Thompson），曾經說過：

　　假如劇場對受刑人而言，只是角色演練技巧的訓練方法，我們可能會失去劇場工作坊的複雜結構，以及表演過程本身就是充滿動力、具有難度、很深沉的片刻。（引用自 Taylor, 2003:98）

　　這就是我們團隊設計並執行工作坊的重點之一。即參與者在戲劇提供的情境中面對問題、處理問題、解決問題。甚至「可能」在活動進行的現實情境中，要及時處理臨時發生的事件。把虛擬情境預演的處理方法運用在現實生活的衝突，這就是扎扎實實的生活的預演。

（二）空間社會性

　　生活的預演在一個空的空間發生，場域景點可依故事發展隨時更迭，由說者定義。空間在表演藝術的實踐是一個不可或缺的必要條件。劇場藝術是在一個實體空間展現表演故事的藝術形式，有其專業的條件與要求，藝術的美是首要目標。

　　但應用劇場卻是另一種思維。雖然也是以劇場作為工具，表演是途徑卻非主要訴求，而是另有所求的社會性、教育性或其他議題目標。在真實人生故事與虛擬情境故事之間，如何讓自己可以思考、表達、行動，最後要回應自己和自己的關係，以及和他人與社會的關係。在這個前提之下，透過應用劇場思維操作的空間，以及十五次工作坊活動的牽引，其社會性意義如何產生？如何轉化？在監獄全控機構下的空間，是否也可以展現呢？

以下作為示範的表一，是第一週的工作坊內容。

週次	日期	工作坊課程	教學內容說明	教學目標
1	9/12	第一單元戲劇工作坊①	破冰遊戲。透過戲劇活動暖身，並認識彼此。例如「成長地圖」：在地板上畫出臺灣地圖的東西南北點，不同年齡在不同位置，回憶還記得什麼事情，說出來並做身體雕像。	● 身體的表達能力 ● 身體與空間的感受力

　　監獄是一個全控機構，其空間規劃與功能都有強烈的目標導向。基於集體管理，空間的動線，以及視線所及都必需是在可以被掌控的狀態，屬於上對下集權式的場域。在這樣一個幾近固著的空間裡，人際關係在禁語與編號下[5]，也是接近停滯發展的狀態，自然形成監所特定的社會關係。

　　法國都市論學者列斐伏爾（Henri Lefebvre）（1991：74）提出，空間的社會性是被生產出來，被製造出來的，而不是天生賦予的。工作坊期間在那特定的空間，因藝術統合活動的擾動而產生質變。這質變來自於行動實踐的經驗過程，影響所及不只是收容人，甚至看守的警衛在教室外，透過落地的玻璃門也面帶笑容地望向教室內活動的進行。

　　十五次課程中，有十三次在舞蹈教室上課，兩次在活動大禮堂排練與呈現。對收容人而言都是移地教學。雖然都在監獄內，卻產生兩次空間轉換。一次是離開收容人工作的工廠，由警衛帶隊，禁聲步行在一個公共走道的空間；第二次空間轉換是進入到舞蹈教室，警衛看守在教室外。在一個不支持個人發展的監所環境裡，過程的

發展與改變是藝術活動的前奏，「移地」在空間中進行流動，空間的社會性結構已在改變，收容人不在制式工廠裡，作者認為這已是改變學習的方式之一。

　　一個實體的教室空間，因著人置入其中，在身體實踐藝術活動的歷程產生位移、距離、關係等。這種距離的親疏感來自於兩個面向：一是虛擬情境的活動文本，另一是現實生活的教室文本。這個社群在相互交錯的過程，形成特別的社會關係，不同於日常監所的活動行為。收容人在被藝術活動所形塑的社會空間裡的行為和行動，相對被彼此牽引著，從表徵的身體空間慢慢進入到抽象內在的心理空間，回應參與者每個人社會經驗的記憶空間。

四、即興創作的角色扮演與自我認識的連結

　　角色扮演的「角色」來自一個虛擬的故事，「自我」是存在於真實世界，這兩者之間，藉由工作坊課程帶入，在虛擬與真實的互動中，重新認識自己、他者與世界。作者從即興創作、角色功能與扮演，以及故事與自我等方面探究。

（一）即興創作

　　即興：improvising，根據牛津字典解釋，即興是沒有經過事先約定與規劃的行動，非謀定而後動的行為。「即興創作」是工作坊極為關鍵的重要工具之一，也是在過程中創造故事的方法。透過即興，可以讓參與者的身體、情感、聲音及說話等，在不可預期的狀況下因群體彼此互動而激發出來。即興練習包括身體即興、默劇即興、情緒即興、角色即興扮演、情境即興、語言情境即興，以及故事性即興等。作者在培訓教育劇場（Theatre in Education）的演／教員（actor/teacher），也是運用即興創作的方式進行能力訓練。

角色扮演與角色互換的即興練習，有著不同方式，有時給予時間討論、思考，有時是零秒瞬間切入情境，目的在於讓參與者很快進入自發與開放的精神狀態，打破慣性的思維與行為模式。

　　在此，收容人必須實際在物理空間和心理空間二者轉換好幾回。以臺前臺後的概念來看，進到舞蹈教室是進入教室舞台的臺前區，同時是監所舞台的臺後區，警衛在外面戒備看守著，處於較為放鬆卻又不能失準的狀態。工作坊此時此地需提供收容人有結構、有脈絡的藝術活動，藉此有機會與自我對話。對話策略的運用，則是以戲劇與舞蹈為核心的藝術統合教與學。

　　作者將劇場的元素的轉化，運用：故事、情節、角色、對話、主題、音樂等方法，讓收容人在舞蹈教室的空間場域，直接以自己的身體去感受、行動。並與他人互動，產生一種人際間關係的相連；而這人際碰觸，卻恰巧是監所嚴禁的行為。例如，課程中身體即興和看圖說演故事，即是參與者看圖，先用語言分享看後心得，在分組以身體動作即興故事。

　　第二堂課，作者帶了兩個來自峇厘島木雕的面具，面具的大小剛好都可以套在每個人的臉部。一個是哭臉面具，代表悲傷；一個是笑臉面具，代表開心。兩個面具放在紙袋裡讓收容人抽選，抽到哭臉是悲傷的角色，笑臉則是開心。收容人戴上面具開始情緒即興，加上語言的使用，同時配上身體動作。

　　在那當下，即時性立即的行動，不是模仿也不是命令，全都來自於表演者本身，著實表現出語言和思維並列並行的實況。這應證了美國戲劇學者謝喜納（Richard Scherner）（1992：22）指出，表演的四種狀態：一、存在的狀態（being）；二、行動的狀態（doing）；三、展現行動的狀態（showing doing）；四、研究或學習的狀態（explaining showing doing）。

在即興說故事的過程，參與者在述說的當下，彼此身心集中與在不經意偶發狀態下產生內在觸動。這種情境的產生來自於過程的互動，傾聽他人說話的聲音和故事的內容。在故事中彷彿探索他人的生命，卻也同時開啟每個人各自內在真實情感的感動，藉由他人生命故事印證自我的生命經驗，每個人當下的存在狀態具現無遺。

若借用社會學家高夫曼的說法，他從戲劇表演的觀點來看社會互動，將生活看成一個舞台，每個人與他人在舞台上互動，既是演員也是觀眾。社會生活是由影響他人對於我們的印象所組成的，而影響別人印象的方式，就是讓人知道，什麼時候是「有所為」和「有所不為」的行動表現，他人就可以從其行為去研究、分析與判斷。以上描述的社會實境的表現，正契合謝喜納的看法。

德國哲學家卡西爾（Ernst Cassirer）（1994 ／ 2005）在其著作《人論－人類文學導引》（*An essay on man : an introduction to a philosophy of human culture*）對「藝術」的論述，提及「藝術過程是一個對話的和辯證的過程。甚至連觀眾也不是一個單純被動的角色。如果不重覆和重構一件藝術品，藉以產生那種創造過程，我們就不可能理解這件藝術作品」（頁 218）。如此的描述相當接近在工作坊進行的即興創作部分，即興創作的練習包括肢體的、角色的、情緒的、情境的，提供不同的虛擬課題讓參與者重新解讀，重新遇見不同的狀態。即興的表演將想像付諸實現，用行動實際統整所有感官可以表達的方式，以劇場藝術的形式在舞蹈教室空間的群體之間，相互對話。

（二）角色的功能與扮演

作者從幾十年帶領的經驗中，逐漸凝聚出一些即興創作策略在使用上的順序。

第一，從身體即興開始，熟悉自己的身體，跟自己的身體對話，例如身體雕塑、鏡像劇面、集體畫等。第二，角色即興，對他人角色的分析，進行自我思考的探詢，思考他人存在的狀態，例如收容人扮演虛擬故事中媽媽的角色。第三，情緒與情境即興，製作各種情緒卡，例如緊張的、開心的、悲傷的，製作各種角色卡，故事發生情境，讓參與者抽卡配對後，帶領的老師再隨機分組，每一組大約三至五分鐘討論後，即興對話三至五分鐘。收容人在討論過程中，想像各種情境狀況設定，角色關係，事件原因等。第四，會將各種即興做統合運用，讓受刑人不斷在故事建構、角色轉化、情境想像中辯證。

每一個步驟的重點都在於引發參與者「想行動」的動機，把內心的故事表達出來。可能是畫的、可能是肢體呈現、也可能是語言述說，或是文字書寫，任何藝術形式都可以。在回饋分享時，收容人回應：

喜歡戴上面具那一段，戴上面具演別人但實際是演自己。看圖說故事，可以體驗團體在一起的感覺。我以前很害羞，今天很勇敢。大家都有角色，討論時也沒有對錯，多了共同參與討論，一起集思廣益。

（資料來源：學員問卷）

在虛擬世界與現實世界中反覆的敘事建構、拆解、重建的過程，一連串的說故事，聽故事，演故事，看故事，重新聆聽別人和表達自己的想法。過程中的角色包含了演者、觀者、聆聽者，以及作為思考者，角色間的彼此互動更是攪動了關係與角色功能。

（三）故事與自我的連結

高夫曼（1956／1992）運用戲劇論，將三個領域加以整

合：個體的人格（the individual personality）、社會互動（social interaction）、社會（society）。他認為，社會互動是兩個團隊在進行對話，過程產生一些變化，個體的自我會因為不讓社會結構分裂而努力讓互動進行，個體的人格會因著這種自我概念而建立（頁155）。以戲劇即興為例，收容人在工作坊分組進行活動時，從單人即興到小組群體即興，藉由各種物件文本發展故事內容，物件從照片、玩具、桌遊圖卡不等，故事內容的呈現從單景、四景、六景等不一。

再以活動的大組編制為例，全班二十五人分四組，每一組有兩張桌遊圖卡，以作文的「起承轉合」作為四格畫面故事的基調。每一組可以自行討論決定，兩張圖卡放在第幾格，空下兩格。全組經由討論，故事如何從圖卡得到靈感，如何銜接前後發展的脈絡，然後寫在一張全開的海報紙上。這個歷程從口說討論，眾聲喧嘩，到具體化書寫在紙上，再具身化體現思考和行動之間，反覆進行。

接著，重頭戲來了。第一、有情境的故事完成，「創造角色」的工作就大致底定。因為，每一格就是一景，包含事件、角色、時間、地點、關鍵的人與物等。第二，「選擇角色」，每個人都要從故事中選擇一個角色，分享討論角色的性格，故事中的地位，角色之間的親疏關係等。第三，「扮演角色」，一開始只從一句台詞的對話開始，慢慢增加。所有對話的內容，全部是收容人在故事脈絡下即興創造。

在小呈現時，作者要求每一格場景定格開始，定格五秒結束，進入下一格場景。場景和場景之間可以運用身體律動或唱歌轉場。結束時，每一組都要排成一排，鞠躬謝幕，其他觀者要給予掌聲致謝，這是一種彼此尊重的態度，最根本的要求。

這整個過程，表示劇場就是在整理這些故事的內容，故事則與

學習和發展有關,也就是故事描述一個人行為的目的,行為發生的時間、地點、情況與後果,當事人在述說的當下仍然在進行蛻變。英國社會學者透納(Bryan S. Turner)(1996 / 2010)在談到身體與社會時,提出類似觀點:

互動的概念基本上先假定一種內部轉換,在內部轉換過程中,我與自身進行互動。我(I)是個體對其他人各種態度之整體回應方式;而我(me)則是其他人組織態度。自我是透過我(I)與我(me)在符號與姿態的互動中所形成之複雜統一體。(頁25)

收容人對此也有所回應:

喜歡即興的部分,自己會在當下。

團體中的氣氛很重要,彼此間的親密關係。

喜歡戲劇故事畫面,比上週更有感覺。

一開始會想做什麼,但後來就讓自己去發揮。

故事的起承轉合的呈現比上週好,變得比較有故事性,段落也比較清楚,比較敢演出。

(資料來源:學員問卷)

故事基本脈絡可以對應人的生活狀態如下:第一、故事情境背景說明,提供初始命題;第二、故事文本的要素;第三、敘事命題與故事中的角色功能;第四、故事開始提供故事開始及外力侵入命題,故事的起承轉;第五、複雜的故事情節,提供失去平衡的複雜性命題;第六、故事的高潮,提供恢復平衡力量的命題;第七、故事的結束,「合」提供新平衡的命題,再重新開始,彷彿一個圓的循

環；以古鑑今地實踐再現的意義，亦即所有到手的資料都有重組再新創意義的可能。

這期間，個體的自我在不斷的互動行為中建構這社群的社會，其自我在虛擬故事的角色和真實世界的角色相互交叉中形成，相互衝擊下產生新的想法。每個人的身體與思維一直處於進行式的狀態，群性也在這過程中悄然形成。

五、個人與群體間產生的互動力

作者將參與工作坊的二十五位成員，視為一個演出團隊。工作坊期間，作者一直在思考，在一個封閉的全控場域，靜默不交談，眼神不交流的生活現況，要如何從教與學的互動中，讓每個個體的主體性到群體的主體間性可以逐漸影響與支持彼此。這個影響是否可以內化到個人的思維，讓身心合一，是作者企求的目標。是故，作者不論是在帶領活動，或是在旁觀察時，都仔細觀看收容人之間的互動。從動作的即興到言說故事的即興，從畫圖到寫衝突情境的角色關係，為一個情境故事創造角色。接著，每一位參與的收容人必須選擇一個角色，然後扮演角色。

在論壇劇場形式下，開放議題的引導討論，上來取代角色，也是從個人到群體的歷程，有不同意見就採取改變的行動。這是一場由個人到團隊必須共同合作完成的事情，就如同製作一齣戲。一齣戲的製作是集眾人之力量，共同合作完成一場演出。製作期間，牽涉跨域或跨界，必須綜整藝術、技術、行政等三個層面。當然，工作坊的教學活動不像演出那般複雜，但團體的合作精神是同樣的。作者想從互動力的溝通與表達、自我與他者產生主體與主體間性（intersubjectivity）的群體發展，來反思工作坊的歷程。

（一）互動力的溝通與表達

　　運用藝術統合教與學重新整理與面對自己的生活與生命的遭遇。每一位收容人都是故事的提供者、故事的寫手，透過劇場的即興創作回應自身的生活故事。也透過觀看他人真實的即興演出，感同身受，進而覺察生命當下的可貴。以此方式參與、涉入，以及互動為主的劇場形式，讓劇場不僅只是藝術美學作品，同時也作為社會服務與社會實踐的方法。在實踐與浸潤的歷程中，反覆的藉由行動與反思，讓自己漸漸改變與轉化。其中，專業劇場藝術的觀念與做法，如何轉譯（translate）成為普羅大眾的人文通識素養，這正是應用劇場的核心工作。雖然專業劇場與應用劇場兩者之間的目標不同，但都是以「人」為主的藝術教育，都有其公眾性與公共性。每個人都有其存在的樣態，從個人到他人、到群體，群體到組織、到社會，從社會到全世界，到與自然界，彼此的關係是環環相扣，無法獨立而存在。

　　英國戲劇學者 John Somers 經常提及應用劇場，或是他近期比較常用的詞彙是「互動式劇場」（interactive theatre），有一個特定的工作計畫要做，特定的文本和特定社群，而且，有一位引導者。這位引導者運用戲劇或劇場作為方法，讓參與者或觀眾，都能以不同程度的涉入情境文本。參與者或觀眾不全然只觀看，而是在劇場的促發下，在過程中自發的加入彼此互動與即興。參與者也在現場的當下透過行動、對話、溝通、分享、交流、理解之後，重新開啟新的社會關係。透過對話看見文化的差異，以及可以作為建構世界與認識世界的方式，參與者、演員、觀眾的角色是未定的，這也正是巴西導演 Auguston Boal 在被壓迫者劇場提出所謂觀／演者（spect-actor）的概念。以上是兩位劇場專家在實踐過後的典範論述。

　　當然，桃女監的環境與條件不同，作者與收容人相處時間有限，

空間侷限在特定的舞蹈教室和最後成果發表的活動中心。雖然如此，仍然能看見收容人的轉變。這些微妙的變化是真的在個人主體到群體的主體間的互動，產生出潛移默化的影響力。受刑人在問卷回應：

> 如何用自己的眼神，專注舞台上下的一切……即興創作的創造力，以及整個團體合作的重要性。

> 與他人互動產生了共鳴。

> 如何用多種身分表現自我，如何去配合團體，合作產生默契。

> 學著「如何與自己、夥伴、觀眾作連結」要加強。

> 自在的重要，越自在越有自信……進而和同伴的交流互動。
>
> （資料來源：學員問卷）

收容人因為每星期一的下午固定在舞蹈教室上課，因此在這個空間因藝術活動，而形塑出新的生活空間結構，不同於監所其他時間與空間的意義。新的意義也回應了列斐伏爾（1991：170-173）所陳述，身體與身體所在空間的關係。身體與空間可以產生一種語言，這種語言由社會建構，反映社會關係。這過程在群體間互動產生能動力，作者認為這種能動力即是一種生命力的表徵，因為參與者從一開始被動的角色，轉化成主動的行為表現，不僅只關注自己，還關照團體行動的進程，態度從抽離轉而到投入。

在這裡，因著場域的轉化，臺前與臺後的關係角色不斷更迭，甚至在這兩區之外的其他外部地方（the outside）（Goffman, 1956／1992：82）。這外部的區域包含在外看守的警衛所在的走廊，在走廊來來去去的行政人員和其他非參與本工作坊的收容人，在透明玻璃窗的隔離下，彼此都能被清楚的看見。

為了讓個人故事的回味有焦點，作者還在工作坊裡運用了當代療癒性自傳劇場大師阿爾曼・沃卡斯（Armand Volkas）的方式[6]，將「我」置於中間，畫出米字線。第一圈先寫出有影響力的他人（好與壞皆可），連出去第二圈寫出什麼事情影響。作者更細分年代時間，從兒童、少年、青年、壯年、中年、老年，從過去時光到現在處境，以及對未來的想像，每個人可以自由選擇，但時間、地點、人物、事件等要書寫的相當清楚。人生故事何其長，十年可能只是一個小點，所以從人生故事的時間長流中，選擇要與人分享重要的他者，這個他者或許帶來開心的故事，也或許帶來悲痛傷心的回憶，都由當事人自己決定其書寫的內容。

（二）自我與他者產生主體與主體間性的群體發展

美國社會治療論學者紐曼（Fred Newman）提出表演心理學（Performance Psychology）[7]的觀點，倡議社會治療學（Social Therapeutics），強調社會治療學的功效（Social Therapy）。紐曼運用前蘇聯心理學家維高斯基（Vygotsky）在發展心理學理論對於「表演」的概念，他認為，「表演」在人類的發展與學習中扮演著相當重要的角色，將表演視為一種活動，是具有治療性與教育性的，並且有助於社會對話與社區組織工作。展演不僅限於在舞台上，而是在每天的日常生活中

文化／社會行動。人在活動的場域中，時間在當下，在行動中認識（knowing in action），甚至內化。（露易絲・荷茲曼，1997／2015 引用）

紐曼於一九八一年在美國成立 All Stars Project（ASP），就是運用表演藝術，讓參與者透過藝術活動，在過程中，聚在一起通力合作一些事情，讓參與者度過心情的苦痛和生活的不愉快。在這個計劃的網站（https://allstars.org/）首頁，清楚地列出三項重點：

1. 表演創造成長（Performance creates growth）

2. 發展創造可能（Development creates possibility）

3. 社群團體創造機會（Community creates opportunity）

　　紐曼長期運用表演的能量，讓參與者繼續成長與轉變，為自己和社群找到新的可能性，透過表演藝術的語言、思考、付諸行動去面對、處理和解決。這一群收容人最後也以彙整過程的學習內容進行一項三十分鐘的小型呈現，綜整所學。

　　高夫曼（1956 ／ 1992）在其戲劇論也提到自我（self）。在互動中，人會採取行動，不論是有意、無意都會表現自我，就會對別人造成印象。這種「在場」的互動式具有約束力。在論壇劇場的課程進行，作者從收容人的即興故事中，提取三個有衝突且未解決的狀態，將收容人分成三組。作者給每一組一張畫有六個空格的紙張，請他們將故事的衝突點放在第六格，各組成員討論並發展前五格的故事脈絡，提醒每一格都應有人事時地物。脈絡討論出來後寫下，並即興再發展對話細節，由作者扮演丑客（joker）的角色。

　　在這當下的情境，展現多重的自我。首先，屬於表演場域，演出文本中角色的自我（self as character），屬於在虛擬情境練習人生的排練；其次，屬於社會日常生活的表演（self as performer），有具身化的感受力和情緒，期待現實生活中他者的稱許。有趣的現象發生，在這兩種理想論述的自我概念，也會出現「偽關係」（pseudo-gemeinschaft）（頁 427-37）。偽關係在監所的環境很容易產生。為了在日常集體管理的團隊生活中得到較好的對待，也就是得到較好的印象，得到觀眾的信任，讓他們相信表演者是真誠的。但事實並非如此。因此，表象和真實之間是有差距的，沒有必然的關聯。

進行工作坊活動時，是否有偽關係的出現，作者及工作團隊就要敏銳的覺察，再以論壇劇場的方式，將覺察的事件轉化成開放式的故事議題。當下以即興對話的方式進行，立即思考如何處理，如何應對，收容人被活動帶著去發展與學習。他們被虛擬的情境引導著，讓思考、語言、行動並呈。每一組七至八人通力合作，完成故事的彙編與演出。這個以歷程學習為導向的工作坊，從個人意見的陳述到群體意見的整合、增刪、修正、再組合、再確認的狀態，為了一起完成故事脈絡的「起承轉合」。這種合作式、參與式、互動式的活動，連接個人內在的經驗與外在環境的公共性，經由活動產生公共關係，也在此社群當中建構起互為主體的主體間性。如同保羅・尼爾（Paolo J. Knill）等人（2015／2016）也提出「感知互動理論的三種考量：人際間個人內在、超個人以及各種形式，如何有助於這每一種經驗」。

　　以「身體」做為學習主體時，主體性的自我與他者的關係狀態，應如何存在與轉變？這個問題在法國哲學家馬賽爾（Gabriel Marcel, 1889-1973）[8]的主體間性論述中，提到人與人之間的適當關係，把身體當作主體，透過身體接觸世界，建立主體際關係，互相把對方當作主體，相互尊重。從自我出發，到主體際，再進一步到我與世界，形成「共同主體」（引自容淑華，2016）。

　　美國心理學者賀茲曼（Lois Holzman）（1997／2015）[9]在研究文章「展演的發展：非認識論的學習」，深入探討維高斯基的學習與發展是並駕齊驅的，「是學習帶動發展的辯證統一體。人類不只是集體生活的表達者與感受者而已，而是生產者、建造者與創造者」。其文章名稱寫著非認識論的學習，也就是屏除了傳統的教學方式，不把知識硬生生地交給學習者，不以理性認知為方法與基礎。透過展演活動認識自己、認識他人與世界，透過其中的活動產生關係與關聯，進而自己建構知識的內容，在情境的當下具身化認知。

收容人在表演藝術的活動中產生人際關係，同時也回應其個人的生活際遇和生命歷程。藉由戲劇活動中虛擬故事的場景，對應現實生活的場域，在虛實之間的活動學習，交錯著個人主體與群體的主體間性的發展。

六、劇場行動仍在劇場之外

這一群被社會認定的失敗者，離開所謂的學習已經很久，又處在一個限制行動的場域，到底身體實踐的藝術活動是否可以引起他們的興趣？透過一個短期的藝術活動，作者和工作團隊的其他三人，以及監所的行政人員都見證到收容人的正向改變！即便在一間舞蹈教室，也可以藉由戲劇的虛擬故事，建構空間的社會性，也同時產出微型社會的空間意義。

作者更確信，表演藝術活動在歷程的表現就是一種辯證過程，從言說到行動，反覆地和自己內在交戰，再從外部的溝通得到立即的刺激。從個人到群體，從群體到個人，互動力在角色扮演中進出真實和虛構之間，這也是一種情境問題導向的學習與成長。

如同赫茲曼所說「非認識論的學習」，作者並沒有要教這些人知識性的道理。然而在表演藝術工作坊，我們運用統合藝術活動開啟參與者身體感官的存在感，以應用劇場為核心和實踐導向為方法，運用藝術統合教與學來進行活動。在工作坊進行的過程，不僅僅只是追求直接的、自發的經驗，同時還養成關於經驗的組織、陳述與表達的能力。

概括地綜整過程，參與者經歷以下關鍵發展和轉變：一、所有活動都是自己規劃，自己完成。例如即興創作，因此重新看見自己、認識自己，發現自己還有很多的可能。二、這個二十五人組成的臨時社群，雖是臨時性的群體，卻因著藝術的媒合而產生對話，「共

同」完成許多藝術作品，「共享」成果。不論是用言說或是非言語的肢體表現，這歷程在彼此信任、開心與開放的心情、自在的態度中，重拾社會能力。三、參與者的背景不一，有一種「混」文化的團體，也因此即興故事的素材內容相當的多元、差異且豐富，真是大開眼界。轉化生命經驗到實體空間的即興扮演說故事，這個展演歷程就是一種方法。參與者同時都是觀／演者，觀看在眼前發生的故事，回應自己的生命經驗，扮演一個不是自己的角色，卻著著實實地表現自己的內在。四、歷程中因著感性的再啟蒙而產生認知。在工作坊期間，大量的表演藝術活動帶來立即性的探索和創造，關乎身體實踐、思考探索、語言行動等。

在這四個月期間，參與者真的是越來越不一樣，藝術的中介帶來轉變，也看到他們可以再發展的可能性。當這個工作坊結束之後，一切是否像灰姑娘的事件：過了深夜十二點的鐘聲，所有的人事物是否會回到原來的樣態？作者認為，針對所有的參與者，包括我們工作團隊，應該還是會留下痕跡。

這個工作坊持續進行了三年，到二〇一八年劃下句點。

附註：本篇文章已刊登於《美育》雙月刊 233 期，2020 年 1 月出版。

參考文獻

容淑華（2013）。另類的教育：教育劇場實踐。臺北市：國立臺北藝術大學。

容淑華（2016）。我的身體即世界的中心：論表演藝術教室中的美感經驗。藝術評論，31：79-104。

傅佩榮（1995）。西方心靈的品味：三，理性的莊嚴、自我的意義。臺北市：洪建全基金會。

Cassire,E.（2005）。人論：人類文化哲學導引（甘陽譯）。（原著出版於 1994）

Goffman,E.（1992）。日常生活中的自我表演（姚江敏、李姚軍譯）。（原著出版於 1956）

Goffman,E.（2012）。精神病院：論精神病患與其他被收容者的社會處境（群學翻譯工作室譯）。（原著出版於 1956）

Holzman,L.（2015）。成長的校園當代教育模式的激進選擇（李易昆、陳惠雯、廖新春譯）。（原著出版於 1997）

Paolo,J.K.,Haley,F.,Knill,N.G.F.（2016）。靈魂的吟遊詩人：感知互動表達性治療入門（劉宏信、魯宓、陳乃賢、馬珂譯）。（原著出版於 2015）

Turner,B.S.（2010）。身體與社會理論（謝明珊譯）。（原著出版於 1996）

Vygotsky,L.S.（2000）。思維與語言（李維譯）。（原著出版於 1965）

Wink,J.（2005）。批判教育學：來自真實世界的紀錄（黃柏叡、廖貞智譯）。（原著出版於 1997）

Goffman, E. (1956). The Presentation of Self in Everyday Life . Edinburgh: University of Edinburgh, Social Science Research Centre.

Irwin, R. L., Cosson, A. (Eds.) (2004). A/r/tography: Rendering Self Through Arts-Based Inquiry . Vancouver, BC: Pacific Educational Press.

Lefebvre, H. (1991). The Production of Space (D. Nicolson-Smith, Ttrans.). Oxford: Blackwell. (Original work published 1974)

Mackey, S. (2016). Applied theatre and practice as research: polyphonic conversation. Journal of Research in Drama Education: The Journal of Applied Theatre and Performance. 21(4), pp. 478-491.

Schechner, R. (1992). Performance Studies: An Introduction . Wiley-Blackwell.

Springgay, S., Irwin, R., Leggo, C., Gouzouasis, P. (Eds.) (2008). Being with A/r/tography. Rotterdam/Taipei: SENSE.

Taylor, P. (2003). Applied Theatre: Creating Transformative Encounters in the Community. Heinemann Drama.

[1] 桃園女子監獄資料，參閱法務部矯正署桃園女子監獄網站 http://www.tyw.moj.gov.tw
[2] a/r/tographer 是指以 a/r/tographer 為核心概念操作實務者稱之。a/r/tographer 是一種研究方法論，在藝術為本的研究中，最早提出 a/r/tographer 方法論的是加拿大英屬哥倫比亞（UBC）藝術教育學院教授 Rita L. Irwin 領導的研究團隊逐漸發展形成。最初，Irwin 參與許多藝術家駐校的合作研究方案，擁有豐富的藝術、研究者、與教師的合作研究經驗，慢慢形成研究社群，逐漸勾勒出 a/r/tographer 的研究方法論，是生活探究，是跨領域的實踐。A/r/tographer 社群的成員們同時以藝術家、研究者和教學者（artist/researcher/teacher）的身分，可以是一個人多重身分或一個社群裡包含藝術家、研究者、教師的關係，在過程中游移於此三者「中間地帶（in-between spaces）」漸漸混和不同的主體與知識，不斷地改變，由其所觸發的交流與對話，形成多元面向的新視野與新觀點。Irwin（2012）表示 a/r/tographer

的作品應是反思的（reflective）、回歸的（recursive）、反身的（reflexive）、反應的（responsive）。（容淑華，2015）。。

[3] 全控機構（total institution），高夫曼將一個具有實體的阻絕物，像是深鎖的大門、高牆、電柵、崖壁…甚至是荒野的，稱全控機構。他認為在我們的社會中，大致分為5類全控機構：1. 有些機構照護失能又沒有傷害性的人，例如老人院。2. 有些地方收容失能但對社會具有威脅性的人，例如精神病院。3. 全控機構的設立，是為了保護外面的社群，隔離那些被認為有蓄意傷害性的人，例如監獄。4. 機構的設立是為了讓人在其中從事一些勞作，例如軍營。5.讓人遠離世俗的地方，例如修道院。

[4] Tim Prentki and Sheila Preston 於 2009 年出版合編的書籍 The Applied Theatre Reader，書中將應用劇場的類型列出，此處摘譯供讀者參考。

[5] 監所將收容人分配至每一工廠，每個人均個別編予一個號碼做為代表，稱號碼不稱呼名字。

[6] 知名的戲劇治療大師阿爾曼．沃卡斯（Armand Volkas）帶領的「癒合歷史創傷戲劇工作坊」，經常使用的一種心智圖格，讓參與者藉此書寫切身相關的人事物。沃卡斯他擅長處理族群和民族創傷。他本身即集中營受害者的後代，曾經帶領迫害猶太人的納粹後代與受到迫害的猶太人後代，聚在一起，進行彼此理解與和解的工作坊。

[7] Performance 作者仍翻譯為「表演」。但在露易絲．荷茲曼（Lois Holzman）的《成長的校園：當代教育模式的激進選擇》（Schools for Growth: Radical Alternatives to Current Educational Models）一書中，李易昆等人翻譯為「展演」。作者為了全文的統一，選用「表演」一詞。

[8] 參見傅佩榮（1995, 299-311）《西方心靈的品味：三，理性的莊嚴、自我的意義》，關於馬賽爾（G. Marcel）的哲學思考分析。

[9] 露易絲．賀茲曼（Lois Holzman）和紐曼先生是 All Stars Project 的工作夥伴。在其著作《Schools for Growth: Radical Alternatives to Current Educational Models》對 Vygotsky 的學習與發展理論，有很深入的探究與論述。

08 王婉容指導南大戲劇系課程中的「口述歷史劇場」如何重構臺灣青少年的家庭、地方與家族成長歷史的相關理論與方法分析及探討

———————— 國立臺南大學戲劇創作與應用學系

專任教授 王婉容

————

作者說明

　　以下節錄的論文片段，摘錄自發表於《戲劇教育與劇場研究》期刊的【試析後 90 年代透過戲劇展演臺灣歷史的一種美學趨勢轉向——以三位女性劇場創作者的劇作及演出為例】論文。

　　本文節錄部分主要聚焦探討王婉容在南大戲劇系任教 15 年來所開設的口述歷史劇場課程，是如何帶領大學生及研究生從個人重要的生命成長故事分享和省思出發，彼此針對這些故事加以討論、對話和探索其故事背後的意義與生命啟示為何，加以編織組串成動人的舞台劇本，再加上燈光，音效和舞台道具場景及服裝造型設計的劇場美學的設計和製作執行再現過程，呈現出動人的口述歷史劇場的戲劇演出，常令觀眾深深為之感動，流淚且有所共鳴和省思，對參與者和觀眾都有一種療癒和洗滌生命的意義和體會。

在本文中不但陳述了如何教學和帶領敘說生命故事的方法，也論證了口述歷史劇場的美學，實學與心理學上的深刻意涵，也從重要的生命物件或故事的分享開始，到重塑故事成為具有起承轉合的情結的四張靜像定格照片的劇場練習，到為每段情節段落的大綱加以命名標題，以聚焦每個段落的主要戲劇事件和情節重點，在進入分段的集體即興創作的過程，將四個段落的情節分別發展出四段具有主要和次要角色，以及具有情感和生活內容且能傳達具有共鳴和省思意義的台詞和對話及戲劇場景。如起承轉合的故事，然後再進行針對這整個小戲的設計會議，討論和共商出鮮活生動的舞台美學，經過約三個月的排練製作的打磨後，呈現出充滿美感和生命力的真實故事。

這個過程也同時透過戲劇展現了每一位參與者的創意、美感及人生體驗與感悟，是十分強而有力的劇場表達，也能讓生命影響生命，傳達時代共同記憶與情感，集體反思生命歷史，是透過戲劇過程，帶領生命影響生命的一套完整的教學方式與示範，未來希望能夠給更多教師與學子參考應用。

———

王婉容於 2008 年自英國倫敦完成應用戲劇博士研究返國，至臺南藝術大學戲劇創作與應用學系任教至今，每年皆與大二同學共同創作展演一齣「青少年口述歷史劇場」創作，至 2013 年已完成了共七齣戲，於校內 D203 黑盒子小劇場公開演出，共三十五場，深獲社區人士和學校社群的喜愛，常常爆滿，一票難求。這些關於青年們的家庭、家鄉、家庭童年、學校生活的共同回憶展演，引發了台下觀眾們許多會心相通的的共鳴。研究者認為這是接續著汪其楣、許瑞芳等女性創作者的共同創作意圖，聚焦於反思與再現本地庶民的成長歷史，和社會與人情經驗，將之轉化作劇場的聲音和動作展演，以其呈現和重新銘刻共同的歷史記憶，藉以重建及凝聚彼此做

為生命共同體的文化及歷史認同，研究者以為這是臺灣劇場後殖民轉向的具體表現。

　　在解嚴之後，臺灣的劇場創作中，追尋與再現本地歷史的作品不斷出現，「口述歷史劇場」是其中相當突出的一個支派，其美學特徵也獨樹一格。1995年彭雅玲導演成立「歡喜扮劇團」老人劇場，以臺灣告白系列（一）至（十）的作品，展演臺灣各語言社群的老人口述歷史，包括：福佬、外省和客家族群的戰後五十庶民的歷史與生活，表演型式也融合了臺灣本地的福佬歌謠、歌仔戲、客家山歌、國語流行歌曲及實驗劇場的身體表演，呈現出與汪其楣、許瑞芳相同的，關懷臺灣人民歷史與生活，及追求臺灣文化、藝術主體性的創作企圖，在國內外都獲得了廣大的迴響和共鳴，研究者之前發表的論文皆有深入的論述，因此在此不多加贅述[1]。僅在此再度聚焦於這一脈相承、氣質相通的女性劇場工作者，對一般歷史和小歷史及微觀社會生活史的創作關懷和方向，以下將繼續延伸這個創作脈絡論述二十一世紀初至今，王婉容每年於臺灣臺南持續創作演出的「口述歷史劇場」演進的歷史，和其所代表的戲劇美學轉向意涵。

　　首先它重視創作過程中，編導與參與者的交叉問答、交流，激發彼此生命經驗的對話性創作，其文本和表演方式，皆由演出者集體互動，共同即興創作完成[2]，展現出鮮活的當代「關係美學」（relational aesthetics）的特質[3]，而非現代主義的藝術「菁英」創作美學，因而也充分流露及實踐發揮了新興的大眾美學，和公民美學的精神[4]。另外，口述歷史的自我反思特質，也契合與呼應了紀登斯的現代反思性質素，成為對「現代化」的一種反身式的批判與反思美學機制；而若從里柯的「詮釋學」角度，來看「口述歷史劇場」的創作過程，也可清楚看見從將個人生命故事即興練習、彼此分享故事、共同編輯串組故事，以戲劇手法和形式展演故事，與觀眾交流表達故事，再以戲劇展演和觀眾分享故事的詮釋循環完整過程，這是一

個從預先想像（pre-figure）（即興練習、彼此分享自己的故事）到具體想像（configure）（共同編織組串故事）再到重新想像（re-figure）（共同尋找適合的戲劇手法和語言來表達故事）的完整詮釋過程[5]，意義透過口述歷史劇場創作劇本和排練過程中，參與者多重詮釋的過程，得以不斷斷裂、漫延、延異及演繹，而這正也是後現代文化中由多元的小歷史企圖解構單一敘述的大歷史的特性，而在這個重新詮釋的循環中，不但解構了大歷史的單一和權威，也同時伸展了庶民在多重的文化霸權中，庶民在自我與彼此的相互敘事與詮釋的過程中，以協商出來的共同敘事來追求自我生命展現的最終實現，也同時彰顯出展現自我或社群文化主體性的後殖民文化企求與集體願望。

再一方面，從心理學觀點，來解析青少年口述歷史劇場的意義，更能看到青少年們從個人多元的敘事中，重新建構出自我認同敘事的自我重構意義[6]，而從青少年們彼此協商、交流出的共同敘事裡，也能讓他們獲得同儕的認可，建構出讓他們所能共同接受的「社群認同」，在展演中再度透過親友社群的認可，而被加強和再度銘刻，對正處劇烈型塑自我過程中的青少年，這類創作展演，特別具有十分重要的影響和意義。最後，在劇場美學的興革上，記憶中真實與虛構、過去現在與未來的並置，記憶美學在舞台象徵、意象、聲音、動作、各種感官再現中，都蘊含無限的開發和延展的空間，也是很值得分析和討論的面向。以下研究者就以之前提到的七個作品再詳加從其所代表的歷史性、社會性、地理性及美學特質分別分類探討論述。

2008 年完成編創展演的《芒果的滋味》和《花開的聲音》兩齣口述歷史劇，分別由研究生和大三學生共同編創演出，相同的是兩者皆以家族歷史為主題，由於世代的差距，這兩齣戲正反映出從五〇年代到八〇年代不同臺灣家族歷史的面貌，這裡正反映了口述歷史

劇場能呈現出索雅所論述的「歷史性」，展現出參與創作者所經歷的時代的特殊「歷史性」的特性。

《芒果的滋味》中的七段故事，展現出臺灣五○年代，從農業社會漸漸轉型到工商業社會，物資缺乏經濟貧乏的生活狀態與情景，反映在孩童對零食、玩具的渴望，以及母親不斷車衣勞作或操持家務的辛勞中，以及農村生活的刻苦耐勞，和全家大人小孩一起出動，採收葡萄或幫忙農作的農業勞動歷史，在家庭關係中，則呈現早期家庭生活裡，女兒與父親之間的距離，和成長中與父親的隔閡缺憾，或是父親耽溺賭博，以至現在女兒的成長重要階段，諸如：婚禮都徘徊在門外羞於出席的情境；到了八○年代，則轉變成子女上北部城市讀書，母親在鄉村翹首盼兒回家，顯著的城鄉差距和母女代溝，還有日趨白熱化的家庭婆媳問題，也隨著女性自主意識增強，而日益張力昇高。

而在《花開的聲音》和《芒果的滋味》中所共同出現的故事，還有常發生在五○年代的本省人與外省人婚姻、戀愛，所遭受的家庭反對，起先都是語言不通的阻礙，後來才隨著時間而逐漸消弭淡化。《花開的聲音》中還觸及了早期臺灣女性所面對的生男孩的壓力，側寫了民間社會重男輕女，所帶給女性必須不斷生育的折磨與痛苦，另外，也幽默輕鬆地描寫，學生們的父母在六○年代的咖啡館和安平海邊，青澀純情的戀愛約會故事，今日看來是格外清純可愛。

透過研究生和大學生的家族歷史回溯與再現，讓台下的觀眾，也透過這些在時代變遷中被淡忘的長輩們的音容笑貌、生活俗諺和尋常用語，還有他們的生活習慣、和食衣住行及勞動等儀式如：吃飯、拜年、看電視、洗碗、摘絲瓜、包葡萄、揹小孩、打麻將、吞雲吐霧抽菸、做木工、車衣服、或小孩模仿歌星唱歌、跳舞等生活動作，重新看見自己父母和祖父母的身影，聽見他（她）們熟悉如在

耳邊的話語和腔調口音，重溫自己兒時的記憶而倍感親切與共鳴，如同索雅所論述的空間三元性中的社會性呈現的重要，透過這些日常生活中的身體社會慣習的再現，呈現出青少年社群的「社會性」的共同記憶，而這個從分享故事的創作到展演的共同詮釋循環，就是口述歷史劇場裡最重要的「對話性創作美學」所在。

　　其奧祕就在於，透過劇場的練習，來讓參與者共同探索自己及彼此共同的家族歷史回憶，每個人都預先喚起與準備著能引起共鳴的回憶故事，例如：運用情感記憶和感官記憶的召喚，引導參與者重塑小時候的第一個家，或是小組分享一個小時候就擁有或珍藏的重要物件，其他參與者可以發問，使故事中的細節、人物和事件，更具體清晰，或以身體塑造出家附近的自然、地理環境的特色，或是以舞蹈化的生活及工作動作，來描繪家族中的親人與長輩，接著每一小組，需選擇以四張照片來分享，或在一段小組分享最令你難忘的往事等等，這就是里柯所謂的「預想期」（pre-figuration）。

　　接著小組再共同協商出最令大家難忘的故事，做成四張照片的鏡像靜止畫面呈現，同時給這四張照片各下一個標題，後來這就成了故事裏起承轉合的情節事件與段落結構，這就是里柯所謂的「成型期」（configuration），一個能引起小組中大家有共鳴的故事結構，就這樣誕生了；接著是小組成員將分段中的主要事件再加以集體即興發展，使人物關係更具體，角色更清晰，目標和衝突更明確，對話也得以更真實可信，接著就要試圖找到最適合的身體動作、聲音、走位、舞台形式，來表現這才成形的文本，這就是里柯所謂的「重新塑造期」（re-figuration），這一時期是記憶美學轉化和淬鍊成舞台美學的關鍵，同時也是試驗觀眾是否能完全清楚接收並理解到，舞台上所傳達的共同記憶符號，同時也在心中，重新塑造出自己的回憶，及隨之而來的美感與感動的時機，這也是里柯的「詮釋循環」最完美的結局，也是口述歷史劇場之所以深刻感人的奧祕所在[7]。

於 2009 年完成的《喂！成年》，2010 年的《怺！青春》及 2013 年的《憶鄉戀》，則聚焦在探討和表達這些青年們對成長地方和學校的共同記憶，也藉著再現臺灣不同地域的地方歷史記憶，來形塑這些青少年既相似又相異的地方文化認同感，這正是索雅所指的三重空間中的「地理性」部分，因為每個人對生長地方的歷史記憶，是每個人認同感的重要來源，也是社群之間之所以形塑共同文化認同的根源之一 [8]。

　　在《喂！成年》和《憶鄉戀》中，學生們分別選擇了自己生長的地方北部、中部、中央山脈東西組（包括：臺中和花蓮）、南部、東部和海外等小組（包括：澎湖、香港和澳門），共同分享及發展創作了，和在地的自然人文景觀環境息息相關的鮮活故事，例如：《憶鄉戀》中的中部組，呈現出鄉村的純樸民風和新鮮空氣，以及廟會陣頭拼陣，及分鹹光餅的熱鬧，還有阿公寵愛孫女，為孫女搶壓轎金和拜拜祈福的回憶。另外還有南部組，呈現出阿媽帶孫女看火車解悶的貼心疼愛，也呼應著《喂！成年》裡高屏組（高雄縣市和屏東）的阿公帶孫女逛街，買糖看火車的小鎮悠閒生活風情，以及臺南組的重現童年蜈蚣陣回憶，以及阿媽求平安香包為孫兒祈福的畫面，在在展現出南部傳統信仰與廟會文化的普及與深入，成為庶民生活的共同記憶，也代表著對地方和家鄉的認同和凝聚。

　　而《喂！成年》中的中央山脈東西組，則呈現出花蓮的山水自然回憶，以及遊子遠離家鄉到外地念書時，掛念家人的心情，也呼應著《憶鄉戀》海外組的港澳及澎湖同學，遠離家鄉在異地讀書想家的心情，以及他們對不同語言、文化的衝擊與反思，而兩齣戲的北部組，恰好都探討著南北或城鄉差距的問題，正反映著北部的大都會文化，迴異於南部和其他各地的特性，其中《憶鄉戀》北部組，強調著南部的濃厚人情味，也調侃著臺北的疏離冷漠和緊張，但也藉著來自南北的男女主角相互吸引的好感，也突顯出南北差異所帶來的

吸引力；而《喂！成年》的北部組，則藉著北部都會男孩和山區孤獨鄉下男孩，在遊樂園中，因嚮往對方的生活，而巧遇小丑「魔法」換身，因而了解到自己並不能適應不同的生活和環境，因而體認到自己原來生活的可貴，顯示地方感如同一種文化習性，並不容易擺脫、顛覆與扭轉，十分發人深省。

《尛！青春》則是集中探索青少年的中學學校生活回憶，其中涉及：師生之間既緊張又詼諧的關係、同學之間的親密友誼、愛情和言語、肢體霸凌的關係、青春期時與家人之間的緊張關係，將慘綠少年的學校課室生活，藉著變化無窮的課桌椅和學校制服的不同排列組合，再現於觀眾眼前，觀者看到這些共同經歷過的符號、關係和空間，無不感到莞爾一笑，回到青春少年時。而這些召喚生長與成長地方記憶的符號，也包括了許多青少年共同喜愛的歌曲、電視及卡通節目、偶像等大眾流行文化符號的再現，這些青少年珍貴的成長記憶，使得常被邊緣化和殊異化的青春期族群的生活記憶，也可以有機會發聲及被看見，也藉著這些青少年敘事重新建構青少年的「自我認同」，同時青少年的次文化美學展現，也是反精英美學的一種大眾美學的具體展現[9]。

同時 2011 年演出的《嗨！爸媽》和 2012 年的《家‧減乘除》，著力探索青少年的家庭歷史，與家庭內的倫理親情關係的時代變遷樣貌，呈現現代生活中家庭人倫關係的複雜變化，與其帶給家庭成員的衝擊和反省，包括：《嗨！爸媽》中，一段故事涉及因兒子戀愛而導致母子、父子關係緊張與衝突，另一段故事，則反映夫妻之間的共同經濟爭執與口角誤會，另一段故事，則呈現出母女之間，因不同世代對前途事業的不同看法而激烈衝突，再一段則描繪出家中父母對姐弟的不同要求和產生偏心的議題；《家‧減乘除》，以更激烈的情節，帶出青少年如何面對家庭的暴力、理想和現實的衝突、對身體有挑戰的妹妹的偏心以及父親的外遇問題，兩齣戲皆以日常

生活場景切入，直探看似平靜的家庭生活中的風暴和祕密，重思儒家的家庭倫理關係，在現代的社會所面對的劇烈挑戰，以及每一位家庭成員必要的調適和折衝。特別值得探討的是，每一個家庭都各自有裂痕、傷口和痛處，而最平凡的日常生活中，都存在著最不平凡的面對勇氣和智慧，這也呼應了列斐伏爾（Henri Lefebvre）在《日常生活的批判》（*Critique de la vie quotidienne*）一書中所揭櫫的顛覆和挑戰資本主義下機械化、重複和異化的日常生活的策略，即是自知自覺地、人性化、創意地，面對與經營每天的日常生活 [10]。

　　「口述歷史劇場」中反思和再現日常生活的家庭敘事，從中獲得生活裡淬煉出的智慧和反思心得，獲致全新的自我生命認同和價值，以及透過劇場記憶美學的呈現手法和表現策略，客觀化自己和他人的家庭生命經驗，轉化成具有美感的創作歷程，也是一種自我美感創造的實踐過程，使得日常生活變得不平凡，而具有反思和分享的美感價值，這就是對日常生活的一種創造性的批判和再創造的方式。而其以日常生活為素材，轉化為劇場中的美學符號和形式，再與有類似經驗的觀眾相互交流，更能夠透過共同的情感共鳴，與觀眾形成共感共通有共同認同的共同社群（communita），來對抗現代社會中的機械化和異化所造成的人際疏離，創造出在劇場中，如巴赫汀和斐列伏爾所盛讚的節慶和狂歡的感覺，以抗衡重複單調千篇一律與分裂割離的現代日常生活 [11]。

　　從心理學的角度來看，「口述歷史劇場」中重新建構自我生命敘事的策略，也與敘事治療中「重建自己生命故事」，的另類敘事類似 [12]，而「口述歷史劇場」中客觀化自己的故事，由他人扮演自己，以達成疏離審視和外化問題的目的，也很類似「敘事治療」的外化問題，和抽離自己做客觀生命敘事的策略。另外，由小組中不同的組員，分別由不同的觀點來詢問說故事者的生命經歷，也如「敘事治療」中，治療師常從不同角度，來詰問案主，以刺激其以不同的角度，

和另類的觀點，來重新理解和詮釋案主所熟悉的「生命劇本」，藉以跳脫其固定的自我認知和認定方式，得以從新的說自己故事的方式，建立出嶄新的自我認同，並藉此掌握改寫自己過去，和未來生命的契機。

「口述歷史劇場」中小組成員也常追問說故事者：「這件事發生後對你（妳）有何意義？」例如：在《嗨！爸媽》中，因交女友而導致對母親不禮貌，引起父親不滿而和父親爆發激烈肢體衝突的兒子，在逃出家門前往女友家避難時，才發現自己竟也和母親一樣，想要幫助女友，卻被女友誤解為想「掌控」她，而才幡然了悟，自己誤會了出於善意關心自己的母親，決定寫信向母親道歉。類似如此的省思和對照的機制，常在戲中出現，提供家庭衝突的另類詮釋或解決方式，對於說故事者或席間有類似經驗的人，毋寧是一種紓解和釋懷過往心結、情結的美感洗滌方式。

而若就「記憶美學」中的記憶與虛構並置，與想像、夢想交織，以及現在、過去與未來的自由跳接、串連、排比的手法來說，在「口述歷史劇場」中更是多所發揚和延伸比比皆是，創造出許多令人難忘的畫面。例如《嗨！爸媽》中，不善理財卻十分愛家、愛小孩，卻常因經濟問題與太太口角，先與世長辭的父親，在劇中被虛構於在亡故後，再回到家中，溫柔地、懷情地對妻子唱著「家後」的感傷畫面，令座下觀眾無不淚垂；《家・減乘除》中，在外遇的父親身故後的靈堂，兩個母親虛構的見面場景，也揭露了兩個女人心中，共同的無法完全擁有這個男人的缺憾，同時也由於體認到父親到最後也只有掛念兩個家庭中的孩子而失落了對兩個女人的愛情的事實，而取得某種相互的諒解和釋懷，「口述歷史劇場」的「記憶美學」並非新聞報導，因此並非絕對要求「事件的真實」，而是在乎重新省思生命經驗所獲得的深刻領悟，和所洞悉的「人情與情感的真實」，得以分享給觀眾以求取最大的共鳴。時間的跳接和排比，也是展現人的潛

意識和記憶流動的自然形式，在劇場中這樣的時空跳接，成為以空間代替時間的「時間空間化」劇場蒙太奇手法，特別讓人感到時空交錯，過去和現在或未來得以比鄰同在的魔幻美感，並對時間的流逝更有具象的感受，而想像中已逝的親人，肖像中定格的祖先，隨著想像的點撥和召喚，重新——在眼前復活起來，讓人悠然神往、恍如夢中，不願醒來……這些都是極典型的口述歷史劇場「記憶美學」的表現手法。

小結

　　二十一世紀的王婉容，所引導編創的七齣南大戲劇系青少年口述歷史劇場再現，我們清楚地看見，當代臺灣劇場在後現代社會情境中，走向後殖民文化的庶民主體性的多元恢復與追求，這其中包含了不同的階級、性別、地域、家族和不同年齡層的多元與弱勢社群的小眾與集體發聲，也呈現出臺灣在地混雜與多元異質的文化認同（包含了：社會性、歷史性和地理性之間複雜的互相銘刻與形塑的過程），並大量運用了庶民與大眾通俗文化的美學象徵形式及符號，來重新協商與定義在地民眾的多元文化記憶及認同，同時，也改變了菁英藝術的現代主義美學風格，走向互動性與對話性的公民美學創作方式，這些都顯示了 1980 年代以後臺灣劇場美學轉向的新興趨勢，在新世紀中，這樣的美學方式勢必更為普及，也將不斷持續改變著我們未來的藝術與生活，也更密切交織互文我們的藝術版圖和生活空間，也會更加賦予每個民眾將每日生活以劇場中的空間和身體再現，予以美學化和顛覆固定的文化互動與身體模式的機會和能力，來抵制後資本、後工業社會中，商業化、機械化、虛擬化和制式化的經濟與生活型態，以獲致更大的個人主體性，及群體共同感的平衡。

　　在波洛克（Della Pollock）所編輯的《回憶——口述歷史展演》

（*Remembering-Oral History Performance*）一書中，她論及：「口述歷史展演是一個蛻變的過程，包含了改變未來的可能性，因為在觀看口述歷史展演的「見證」過程，激發了觀眾「反應」的「能力」（response-ability），亦即「責任」；並且透過「身體化的認知」（embodied-knowing）的美學歷程，使得社會知識和公眾記憶得以展開對話，挑戰對歷史的既定觀念，以及對被排除的主體重新認識，這是一個將歷史反省具體化的過程，口述歷史展演，本身既是一種美學再現生活的生動形式，也是一種社會行動的途徑（催化劑）（載體）[13]。這段話充分實踐於汪其楣的臺灣庶民和女性歷史再現展演，和許瑞芳的臺南地方家族歷史再現，以及王婉容所指導編創的南大青少年家族、家庭及成長記憶的口述歷史展演中，讓原本被邊緣化的階級、性別、地方、社群的生命經驗，得以在劇場中透過身體化的美學再現形式，與廣大民眾交流、對話，重新恢復與建立公眾嶄新的共同歷史記憶，這本身就是一個公民社會共同協商歷史和型塑認同的社會行動，在後現代虛擬社會缺乏歷史深度感的當下，在地社會從歷史反思和對話中，積極塑造自己獨特的文化認同，不但是後殖民社會共同的抵殖民文化行動，也是抗衡全球化及資本主義商品化趨勢的具體有力實踐，同時在劇場美學和實踐方法上也建立了嶄新的趨勢和風格。

[1] 王婉容，〈邁向少數劇場——後殖民主義中少數論述的劇場實踐：以臺灣「歡喜扮戲團」與英國「歲月流轉中心」的老人劇場展演主題內容為例〉，《中外文學》33 卷 5 期（2004.10），頁 80-125。

[2] Grant H. Kester 著，吳瑪俐、謝明學、梁錦鋆譯，《對話性創作——現代藝術中的社群與溝通》（臺北：遠流，2006），頁 28-31。

[3] Bourriaud, Nicolas. (1998). *Relational Aesthetics*. Paris: Presses du Reel. pp. 112-113.

[4] 蔡文婷採訪整理，〈公民美學動起來 — 專訪文建會主委陳其南〉，（來源：http://www.taiwanpanorama.com.tw/tw/show_issue.php?id=2004109310018C.TXT&table=1&cur_page=1&distype=text，台灣光華雜誌刊登於 2004 年 10 月）。2013 年 3 月 18 日下載查考。McGrath, John. (1996). *A Good Night Out: Popular Theatre: Audience, Class and Form*. London: Adhern. pp. 54-58.

[5] **Ricouer, Paul. (1984).** *Time and Narrative. Vol.1 Tran K. McLaughlin and D. Pellauer Chicago: University of Chicago.* pp. 52-82.

[6] 胡紹嘉，《敘事、自我與認同——從文本考察到課程研究》（臺北：秀威，2008），頁 9-11。

7 **Ricouer, Paul. (1984).** *Time and Narrative. Vol.1 Tran K. McLaughlin and D. Pellauer Chicago: University of Chicago.* pp.52-82.

8 Soja, Edward. (1996). *Third space: Journeys to Los Angeles and other real and imagined places.* Oxford: Blackwell. pp.6-21. Tim Creswell 著，王志弘、徐苔玲譯，《地方——記憶、想像與認同》（臺北：群學，2006），頁 138-144。

9 胡紹嘉，《敘事、自我與認同——從文本考察到課程研究》（臺北：秀威，2008），頁 8-13。McGrath, John. (1996). A Good Night Out: Popular Theatre: Audience, Class and Form. London: Adhern. pp.54-58.

10 吳寧，《日常生活批判——列斐伏爾哲學思想研究》（北京：人民，2007），頁 182-186。

11 **Lefebvre, Henri. (1991).** *Critique of Everyday Life.* Vol. 1. London and New York: Verso. pp.26.

12 Alice Morgan 著，陳阿月譯，《從故事到療癒——敘事治療入門》（臺北：心靈工坊，2008），頁 13-16。

13 **Pollock Della. ed. (2005).** *Remembering- oral history performance. New York: Palgrave Macmillam. pp.2-6.*

2022 年「牽風箏的人」培訓課程｜王婉容老師 - 從聽說和創造故事中重建和連結未知的自我和他人

2022 年「牽風箏的人」培訓課程｜耿一偉老師－創新教育思維講座－如何設計戲劇遊戲

2022 年「牽風箏的人」培訓課程｜何一梵老師－好好說話：從莎劇表演到文本的教案設計

2022 年「牽風箏的人」培訓課程｜林嘉怡老師－課程設計工作坊

2022 年「牽風箏的人」培訓課程－大合照

CHAPTER 2
戲劇教案

12 堂戲劇課教案

國立臺南大學戲劇創作與應用學習研究所碩士杜傳惠，將多年來參與風箏計畫的貼身觀察，融合專業背景所彙整出適合特殊境遇青少年的戲劇課活動設計。提供給第一線樂於用不同方式陪伴青少年的教師夥伴，作為教學活動規畫執行的有力資源。

戲劇教案第一堂 _ 他畫像

單元名稱	他畫像	教學對象	九年級	課堂人數	15 人	教學時間	45 分鐘
教學目標	1. 建立課室規範 2. 認識表藝教室 3. 彼此初步認識						
教學教具	彩色筆、白紙						
教學場地	室內						

時間	教學歷程與內容	階段目標／注意事項	教學教具
5 分鐘	**一． 開場** 1. 老師說明自己重視的課堂守則，並與學生討論有無需要調整之處。 2. 認識表藝教室的空間、設備，以及有無危險不能攀爬觸摸的地方。	讓學生明白此堂課的活動進行方式。	

時間	教學歷程與內容	階段目標／注意事項	教學教具
35分鐘	## 二. 教學流程 ### 活動帶領【他畫像繪圖】 1. 學生兩兩一組，互相以「不看紙，只看對方臉」的方式，畫下夥伴的樣貌，限時兩分鐘。 2. 兩分鐘時間到，學生停筆，互相詢問對方五件事情，並記錄在剛才的畫像紙張背面，問題可自訂（例如：叫什麼名字、賦予名字的意義、喜歡什麼、害怕什麼、做過最驕傲的事、小時候的一個故事、對戲劇課的期待、用三個形容詞形容自己......等）。大約十分鐘。 3. 互為夥伴的同學，以唱雙簧的方式介紹對方。亦即若 A 介紹 B，由 B 坐在前面表演動作，A 藏在 B 身後面說出關於 B 的五件事情，同時，A 需要將 B 的畫像放在 B 的胸前讓觀眾看見。A 一邊說，B 一邊坐在 A 前面表演動作。	**階段目標** 促進學生彼此認識，以及勇於上台表達的能力與機會。 **注意事項** △ 分組時，可盡量讓不熟悉的同學一組，讓彼此認識。然而，有些學生面對不熟悉或不喜歡的夥伴不願意互動，通常會有幾個作法： **第一，**課前說明清楚課堂會做的事情，並詢問有無同學不願意參加，若願意，那無論什麼活動或遇到什麼人，都希望同學勇敢嘗試去認識對方。 **第二，**抽籤或報數決定夥伴，抽到就是命運的安排，盡量不要更換。	彩色筆、白紙

時間	教學歷程與內容	階段目標／注意事項	教學教具
5分鐘		**第三，**學生自己找夥伴，但通常找的都是自己的好朋友，好朋友聊天起來就容易脫離活動的軌道，故老師需要隨時確認學生討論的狀況。 **第四，**找尋 2～3 為協同教師一起授課，若有同學落單，協同教師可一起合併為一組帶領學生進行活動。 △ 唱雙簧介紹時，若前後坐的狀態會讓學生不舒服，可以改為前後站，或是，前方的同學自己拿著自己的肖像畫。	
5分鐘	三． 討論問題＋結語 1. 活動過程中，你覺得介紹別人容易，還是做動作的人比較容易？與學生們一起討論。 2. 你對誰的介紹印象深刻，為什麼？	階段目標 1. 讓學生有回顧活動的機會，更認識自己的特質。 2. 理解學生是否有認真傾聽他人說話，學習什麼樣的表達方式能使他人記憶深刻。	

時間	教學歷程與內容	階段目標／注意事項	教學教具
35分鐘	※ 延伸活動 唱雙簧介紹時，可以請介紹的同學，在對方的五件事情中夾著一件謊言，讓觀眾猜測哪一件事情是假的。 過程中，觀眾的挑戰是透過觀察肢體語言與表情的練習，做出判斷，說出猜測的原因。增加活動的趣味性與吸引力，提高學生專注度，也給台上台下有更多澄清、對話的機會。	**注意事項** △ 此活動為延伸遊戲，所需時間較長，教師可斟酌是否進行，或是另外安排一堂課時間進行。 **階段目標** 活動目的在於讓學生練習觀察語言與表情細微的變化。	
心得筆記			

戲劇教案第二堂 _ 身體停看聽

單元名稱	身體停看聽	教學對象	九年級	課堂人數	15 人	教學時間	45 分鐘
教學目標	練習控制自己身體的穩定性						
教學教具	椅子、cube、手鼓						
教學場地	室內						

時間	教學歷程與內容	階段目標／注意事項	教學教具
5 分鐘	一. 開場 說明課堂進行流程。	讓學生明白此堂課的活動進行方式。	

時間	教學歷程與內容	階段目標／注意事項	教學教具
15分鐘	二．教學流程 活動帶領【尋找連接點】 1. 老師在教室中擺放幾張椅子,讓學生在空間中走動。當聽到老師的鼓聲時,每個人都需要找到一張椅子停下來,並且身上要有一個支點與椅子連接。 2. 承上的進行方式,請學生注意與自己倚靠在同一張椅子的其他人,彼此的身體高度不可以一樣。一發現一樣的高度即需要調整。過程中不能言語對話,大家需要用觀察的方式做出身體的調整。 3. 老師可以透過抽掉幾張椅子、將椅子改放其他物件(例如直立的桌子、不同大小與質地的箱子……)、改變椅子的堆疊等等方式,增加活動的困難度與變化性。 4. 結合不同的題目,例如巨人塑像、小精靈、旋轉木馬、變形蟲等等的題目,讓學生定格時需要扮演某種角色。並維持與椅子的一個連接點、身體高度不能相同這幾個規則。	階段目標 讓學生能學習控制身體,練習身體的穩定度,以及自控、自律這件事情。	椅子、cube、手鼓

時間	教學歷程與內容	階段目標／注意事項	教學教具
20分鐘	**活動帶領【肢體組合術】** 1. 拿掉全部的椅子，將學生分成四～五人一組，彼此確認好自己的組員是誰。一樣讓學生在空間中遊走，老師敲擊鼓聲，學生聽到鼓聲需尋找組員且與組員彼此間的身體有點跟點的連結（例如肩膀碰肩膀、頭碰肚子……）。 2. 承上的進行方式，然而學生除了身體部位點跟點連結外，還須注意組員間的身體高度不能一樣。 3. 承上的進行方式，可以增加難度，例如在組員之間尋找兩位比較熟悉的組員，彼此之間有兩個身體支點的連結。因為同學間判斷彼此熟悉度的標準不同，所以可能會出現同一個人但有另外好幾個人都覺得跟他很熟的狀況，此時的身體連接狀況可能會十分混亂，可能會像一張魚網般相互連接，但老師要提醒無論如何身體一定要定格撐住、穩住。 待同學彼此身體穩住後，老師也可以請大家在這個漁網定格的狀態彼此說說今天早上吃什麼、今天心情怎麼樣、講一個自己的興趣等等。	**階段目標** 學生除了練習控制自己的身體之外，也在練習與夥伴肢體碰觸時，如何彼此關照與合作，完成老師的指令，但不傷及對方的身體。	手鼓

時間	教學歷程與內容	階段目標／注意事項	教學教具
20分鐘	4. 接下來可以不用在空間中遊走，但組員間需要用身體組合成老師指定的物件，例如車子、飛機、病毒……。老師可以增加情緒的指令，例如生氣的地球、疲憊的火炎山、興奮的噴水池等等。老師亦可增加畫面的流動性，例如請組合的物件說一句自己的心聲、唱一首符合自己心情的主題曲、想要對主人說的一句話……。		
5分鐘	三．問題討論 + 結語 1. 大家有沒有控制身體穩定度的策略？ 2. 對於自己的身體有沒有新的發現與認識？ 3. 與同學肢體組合成物件時，最困難的是什麼？如何克服？ 4. 對於其他組的呈現與演出，你觀察到什麼優點值得學習？	階段目標 1. 回顧今天的練習，重點是讓學生針對自己身體的可能性和目前的侷限分享。 2. 讓學生練習看到其他人的創意與優點。	
心得筆記			

戲劇教案第三堂 _ 鏡子練習

單元名稱	鏡子練習	教學對象	九年級	課堂人數	15 人	教學時間	45 分鐘
教學目標	1. 重申課室規範 2. 透過肢體模仿，學習創造角色與情境 3. 讓學生創造出情境與台詞						
教學教具	無						
教學場地	室內						

時間	教學歷程與內容	階段目標／注意事項	教學教具
5 分鐘	一. 開場 1. 老師說明自己重視的課堂守則，並與學生討論有無需要調整之處。 2. 讓學生了解今日課堂即將進行的活動。	讓學生明白此堂課的活動進行方式。	

時間	教學歷程與內容	階段目標／注意事項	教學教具
15 分鐘	## 二. 教學流程 **活動帶領【尋找 Leader】** 1. 讓全體學生圍成一個圓圈坐下，並請其中兩位同學先至教室外面等候。 2. 在教室裡的學生中找一位同學擔任帶領者 (Leader) 的角色。 3. 帶領者的任務是需要做動作，讓其他人跟隨。並且需要不經意地變換動作，讓其他人跟隨。 4. 教室外的兩位同學進場後，需要透過觀察，猜測哪一位同學是 Leader。 **活動帶領【遊走 Leader】(進階版)** 1. 操作方式同上，唯一的不同點是，此次所有同學不用圍成一個圈，而是大家自由地在空間中遊走，觀察藏身在人群中的 Leader 是否更換動作，其他人必須跟著換動作。 2. 兩位教室外的同學進場後，需要從遊走的人群中找出誰是 Leader。	**階段目標** 1. 在 Leader 遊戲中，我們可以花時間與學生討論，什麼方式可以讓教室外的同學不要太快發現 Leader 是誰。一起討論、想策略與找方法，也是課程中重要的一環。 2. 讓學生先練習「跟隨」與「被跟隨」，好進入接下來的鏡子活動。	

時間	教學歷程與內容	階段目標／注意事項	教學教具
20分鐘	**三. 延伸活動** 【鏡子活動】 1. 由老師講解示範，學生兩兩一組，互為人與鏡子的角色。扮演鏡子的同學，必須像鏡像畫面一樣模仿對方的動作。 2. 全體同學扮演鏡子，老師為人類，學生必須模仿老師的每一個動作。 【雙人鏡像】 學生兩兩一組(AB)，輪流擔任人與鏡子的角色，隨意做動作，目的在熟悉規則。 【雙人角色鏡】 學生兩兩一組(AB)，老師出題，AB 輪流視題目即興演出角色，但維持鏡子的規則。(例如：老師、學生、爸爸、媽媽、廚師、刺青師、待宰的雞、皇后、很熱的企鵝、男生、女生、街頭藝人……，可視狀況將出題權交給學生。)	**階段目標** 1. 對於戲劇經驗不足的學生來說，肢體動作的模仿練習可以建立起肢體發展的可能性。 2. 角色與情境的練習也能打開學生對日常生活的觀察力及想像力，並幫助老師認識學生。 **注意事項** △ 此遊戲目的在於，協助老師更認識學生與了解學生的想法。因此不用要求學生做到專業演員的程度。但老師可以藉此觀察學生呈現「學生」、「老師」、「爸爸」、「媽媽」等角色時，如何回應他們對這些角色的想法，是否充滿刻板印象，或是跟他們的生命經驗有所連結的創新呈現。	

時間	教學歷程與內容	階段目標／注意事項	教學教具
20分鐘	【雙人情境鏡】 學生兩兩一組(AB)，AB輪流在心中想像一個場合的情境，以動作做出來，夥伴間維持鏡子遊戲的規則模仿動作。結束後，需請對方猜猜看是在什麼樣的場合、什麼情境，彼此校對答案。 【反射人心鏡】 1. 學生兩兩一組（AB），老師出題，題目可能是一種「情緒」或是一個「情境」。 2. 學生A先根據題目做出動作，學生B則扮演會閱讀主人心思的鏡子，觀看主人的動作，並依據動作配台詞或聲音，猜猜看主人可能會有的內心話並說出來。（題目範例：生氣、悲傷、你自己現在的心情、你自己很常出現的一種情緒、在你眼中的自己是什麼樣子、你想像十年後的自己是什麼樣子、你覺得別人眼中的你是什麼樣子……。） ※ 鏡子活動的玩法很多，像是情緒鏡、聲音鏡、表情鏡、多人鏡、情境鏡、搭配音樂也是一種玩法，老師可以視課堂情況與時間分配，變換玩法。	△ 在「反射人心鏡」的環節中，學生透過觀察夥伴的動作與表情，同理感受，並為角色說出心裡話。但是老師也可以放寬心，學生在這項活動中，極有可能脫離軌道，亦即並不是為同學配上合理的台詞，而是只表達自己想表達的，或是根本不知道要說什麼，因為有些問題學生可能根本沒想過。 為避免兩兩相看的尷尬，老師也可以考慮將學生分成兩大組來進行，由老師拍同學的肩膀，同學自己將角色動作的內心話說出。	

時間	教學歷程與內容	階段目標／注意事項	教學教具
5分鐘	四． 討論問題 + 結語 1. 你喜歡當帶領者還是跟隨者？為什麼？ 2. 當帶領者有什麼困難的地方？當跟隨者容易嗎？ 3. 有沒有哪一種情緒是你覺得很難呈現的？為什麼？	階段目標 1. 了解學生對於「跟隨」這件事的想法：是否常常被要求聽誰的話？你是喜歡跟隨他人指令的個性嗎？你什麼時候願意「跟隨」別人？「跟隨」別人有什麼優點與缺點？你喜歡「被跟隨」嗎？ 你擅長「當領導者」嗎？當領導者有什麼優點與困難？ 2. 另外，對於不同情緒的熟悉與理解，也是對於自我認識的一個課題。	
心得筆記			

戲劇教案第四堂 _ 承接與選擇

單元名稱	承接與選擇	教學對象	九年級	課堂人數	15人	教學時間	45分鐘
教學目標	學生能對於他人給予的刺激做出回應						
教學教具	不同觸感與大小的球						
教學場地	室內						

時間	教學歷程與內容	階段目標／注意事項	教學教具
5分鐘	一. 開場 老師說明課堂進行流程。	讓學生明白此堂課的活動進行方式。	

時間	教學歷程與內容	階段目標／注意事項	教學教具
10 分 鐘	二． 教學流程 活動帶領【傳接球】 1. 所有人圍成一圈，開始玩丟接球的遊戲。 2. 傳接實體球，將球丟給別人的同時請喊出「自己」的名字。 3. 傳接實體球，將球丟給別人並喊出「對方」的名字。 4. 傳接實體球，丟球給 A 同學但同時喊出「圓圈內 B 同學的名字」，並在丟完球給 A 後，跟 B 調換位置。 5. 將實體球抽掉，大家傳接想像中的虛擬球。此時接到球的人不要急著把球傳出去，先跟球互動，以無實物的練習讓大家看懂你這顆虛擬球的形狀、大小，甚至功能為何。 6. 同學出題，看看大家想傳接什麼，就來玩玩看。（例如同學可能會提出要來傳接大便，那大家就來傳接大便，無實物練習，呈現出跟大便的關係、大小形狀等等。） ※ 在丟球活動中，老師可以準備不同大小、觸感的球，增加傳接的困難度，增加學生所需的專注度。	**階段目標** 1. 讓學生動起來暖身。 2. 使用不同的無實物刺激想像力，看看學生們接到不同的東西時，會如何回應。	不同觸感與大小的球數顆

時間	教學歷程與內容	階段目標／注意事項	教學教具
15 分鐘	**活動帶領【身體觸碰練習】** 1. 學生兩兩一組，先詢問對方身體上有無受傷不能觸碰的地方，以及有無哪些身體範圍是不能被碰到的。 2. 兩兩進行按摩練習。先碰碰肩膀、頭、手臂、背部、小腿、腳底……等等。漸漸習慣被碰觸之後，再練習幫對方按摩時，不要透過言語的溝通，需要用身體告訴對方哪裡需要加強。 　提醒學生可以用任何方式傳達給夥伴身體的訊息，例如手臂抖動代表手臂按壓力道要加強。 3. 六個人一組，一人躺在地上當人偶，其他五位組員分別操控人偶的頭、兩隻手、兩隻腳，幫人偶拉拉筋，舒展筋骨。 　跟上一個活動不同，不是按摩，而是將筋骨拉開。老師可以先行示範什麼叫拉拉筋，以及可以先示範頭部的部分可能有哪些操作方式，是不會受傷的。拉筋過程皆無語言，而是感受對方的身體傳達出的訊息。	**階段目標** 練習身體的彼此承接，也練習關注身體，當不同的力量放在自己身上時，有什麼感受，會如何回應。 **注意事項** △ 無論是按摩、拉筋，都是希望透過活動讓學生學習關照彼此。老師可以先做示範，什麼是危險的操作方式需要避免與小心，做好提醒是需要的。另外，也可以放一些柔性的背景音樂，讓孩子靜下心來專注練習。 △ 身體觸碰練習需格外注意安全，務必先請同學彼此確認不能碰觸的部位。 △ 在分組上，可以同性別的學生一組，也可以不同性別的一組，若是有學生覺得不舒服，就換組。	

時間	教學歷程與內容	階段目標／注意事項	教學教具
10分鐘	**活動帶領【身體刺激與回應】** 1. 詢問同學如果要給夥伴身體施力有哪些方式（例如：用拍的、用點的、力道大小改變、用推的、用搔癢的……） 2. 同學兩兩一組 (AB)，A 試著給 B 一些身體上的施力，B 針對 A 給予的力道大小速度，做身體直覺上的回應，過程中兩個人無語言溝通。	**階段目標** 透過給予身體不同的施力與刺激，施力者需要思考的是，如何透過「給予」讓夥伴明白自己希望對方的身體往哪裡去；而承接者則需要選擇如何回應。 **注意事項** △ 「身體刺激與回應」的練習，有時可以看出學生的個性。 有些學生面對刺激的力量時，順從的回應頻率很高，有的學生則是反抗的回應居多；有的學生給予回應的重複性動作頻率很高，孩子的個性是不是可能有點執著？ 有的孩子不是用觸碰身體來施力的，而會開始拍手，或是給予夥伴聲音的刺激，老師也無須制止，或許是因為學生對於聲音很敏感或擅長……這些都是透過活動觀察學生的好機會。	

時間	教學歷程與內容	階段目標／注意事項	教學教具
5 分 鐘	**三. 討論問題 + 結語** 1. 當我們在丟球（無實物）時，有沒有誰的點子讓你印象深刻？ 2. 當我們在幫夥伴按摩，或是夥伴在幫你拉筋時，你覺得舒服還是不舒服？你的心情如何？你有使用你的身體在告訴對方你不舒服，或是哪裡需要加強嗎？你們是怎麼溝通的？ 3. 幫忙按摩或拉筋的同學，你有在關照你的同學嗎？你有觀察他的身體要告訴你什麼訊息嗎？ 4. 在「身體刺激與回應」的活動中，同學給你一個施力時，你是順著力道做出回應比較多，還是反抗的回應比較多？這跟你自己的個性有關嗎？	**階段目標** 透過活動了解學生的反應，與進一步的自我認識。	
心 得 筆 記			

戲劇教案第五堂 _ 生命之歌

單元名稱	生命之歌	教學對象	九年級	課堂人數	15 人	教學時間	45 分鐘
教學目標	學生能以文字創作，並且抒發自己的想法						
教學教具	白紙、筆						
教學場地	室內						

時間	教學歷程與內容	階段目標／注意事項	教學教具
5 分鐘	一． 開場 說明課堂進行流程。	讓學生明白此堂課的活動進行方式。	

時間	教學歷程與內容	階段目標／注意事項	教學教具
30分鐘	**二．教學流程** **活動帶領【自由書寫】** 1. 請學生以「生命」為題做文字聯想與創作。 2. 請學生寫出幾個名詞，例如：大海、沙漠、顏色、天氣、音樂……。每個名詞底下再發想關聯性名詞，例如：大海→水草，大魚，小魚，冷，熱，潮流，危險，豐富的營養，海浪……。 3. 請學生以寫出最多聯想詞彙那一組文字，創作一首名為「生命」的歌詞，歌詞至少要有五句話，每句至少包含一個剛才發想的詞彙。 **※ 範例：學生 A 作品參考範例** （粗體字為其對於「生命」聯想出的詞彙） 在房間的地板上哼唱 專輯裡的一首 關於一個**不屬於自己**的地方 **吉他**壓在**散落**的紙上 **音符**在**牆**的四方 做一場 平日午後的**白日夢** 裡頭有**煙花**及海浪 有腦中的**嚮往** 還有無限的**渴望**	**階段目標** 透過文字創作表達自己對於題目的想法。 **注意事項** △ 此活動是為了幫助學生啟發靈感，或是幫助對文字生疏的學生透過文字進行聯想練習。若學生對於文字的掌握度高，或是對於題目有自己的想法，老師也可放手讓大家自由書寫。 △ 此活動的重點是透過文字讓學生有機會表達，了解學生的想法以及在他們之間流行什麼，因此老師無需太拘泥於形式，能與學生產生連結，是比較重要的。 △ 學生經常在課堂或下課時間，哼唱饒舌的台語歌詞，因此才會想讓學生創作歌詞；老師也可以請學生用已知的歌曲旋律，填寫上自己創作的歌詞。	白紙、筆

時間	教學歷程與內容	階段目標／注意事項	教學教具
30分鐘	4. 寫完後請學生分享自己的作品。	△ 老師可以自行更改題目，不一定使用「生命」為題，可以選擇更貼近學生的題目。 △ 書寫歌詞前，老師也可以帶領學生一起討論，他們認為最能詮釋他們生命的歌曲是哪一首？但通常學生會丟出最近流行的歌曲，不見得是能詮釋年輕人生命的歌曲，然而也無妨，老師可以挑出幾句適合的歌詞，挖空請學生自己創作填詞。 △ 有些學生很不愛或不習慣寫字，此時老師也可考慮讓他們將報章雜誌上的文字剪下來，用拼貼的方式組合成一首歌詞。	白紙、筆
10分鐘	**三． 討論問題＋結語** 給予學生今日課堂回饋、優點與改進建議。	**階段目標** 生命之歌的活動，不見得需要實質討論什麼問題，聽完學生的分享、鼓勵學生分享，就很好。	

心得筆記

戲劇教案第六堂 _ 聲音情境創作

單元名稱	聲音情境創作	教學對象	九年級	課堂人數	15 人	教學時間	45 分鐘
教學目標	1. 以聲音詮釋情境 2. 在合作呈現中學習聆聽彼此						
教學教具	手鼓、狀聲詞卡						
教學場地	室內						

時間	教學歷程與內容	階段目標／注意事項	教學教具
5 分鐘	一． 開場 說明課堂進行流程。	讓學生明白此堂課的活動進行方式。	

時間	教學歷程與內容	階段目標／注意事項	教學教具
20分鐘	**二.　教學流程** **活動帶領【暖聲音】** 1. 同學抽取狀聲詞卡，並輪流試著以自己的聲音發出狀聲詞卡上的聲音，讓其他同學模仿三次。練習欣賞別人如何詮釋聲音，詮釋出的聲音會聯想到什麼情境。 2. 請所有學生在空間中自由遊走，但一聽到老師的鼓聲即必須在原地定格不動。接著，學生們要一起完成「一次只能一個人走動」的挑戰，學生可以依靠彼此間的默契，完成此項挑戰。 當所有人因老師的鼓聲定格不動後，必須要有一位同學開始主動在空間裡隨意走動，走動時的路徑、速度、距離不拘。當第一位走動的同學停下時，第二位同學必須立即接上，以此類推。 3. 第二回合，依舊維持一次只能一個人移動，但移動的同學必須在移動時做出一個動作＋發出一種聲音。例如，雙手一邊做出振翅的動作，嘴裡一邊發出「咕咕咕」的聲音。	**階段目標** 1. 培養夥伴之間的默契。 2. 練習動作＋聲音的聯想與轉化，打開肢體與聲音的可能性與創作力。 3. 能開始留心觀察生活中的聲音。	手鼓、狀聲詞卡

時間	教學歷程與內容	階段目標／注意事項	教學教具
20分鐘	4. 第三回合，一次還是只能一個人移動，但下一位移動者需要改變上一位移動者的聲音或動作（擇一改變）。例如，維持雙手振翅的動作，聲音由「咕咕咕」改成「呱呱呱」；或是雙手動作改為一手為雞冠，一手為雞尾，嘴裡維持「咕咕咕」的聲音。 5. 第四回合，一次還是只能一個人移動，但下一位移動者需要承接上一位移動者的動作及聲音，延伸概念，轉化成新的動作與聲音。例如，雙手由振翅的概念延伸轉化為跑步時雙臂前後擺動的動作；聲音配合動作，由「咕咕咕」轉為跑步時的報數「1、2，1、2」。		手鼓、狀聲詞卡
15分鐘	活動帶領【聲音情境創作】 分成小組，老師出題，各組以聲音創作出題目中的情境，並讓觀眾猜測演出者所詮釋的場景為何。	階段目標 1. 以第一個活動打開學生的聲音與想像力，再以第二個活動讓學生彼此聆聽，合作創作出一個聲音情境。 2. 在合作中聆聽與尋找自己的聲音可以在情境中安放的位置，是練習的目標。包括觀眾也需要練習打開耳朵聆聽演出。	

時間	教學歷程與內容	階段目標／注意事項	教學教具
5分鐘	**三. 討論問題＋結語** 1. 聲音表達對你來說是困難的嗎？為什麼困難？ 2. 為什麼我們要先抽掉語言只留下聲音呢？ 3. 在「聲音情境創作」的活動裡，有沒有哪一組同學創作的聲音，讓你覺得很符合題目情境？你覺得哪一個聲音提供了很好的線索，能幫助你猜中答案？ 4. 跟別人合作容易嗎？需要具備什麼能力？	**階段目標** 1. 和學生討論生活中的各種聲音，留心觀察生活中的聲音。 2. 和學生討論剛才合作時的狀況與感受。	
心得筆記			

戲劇教案第七堂 _ 物件聯想

單元名稱	物件聯想	教學對象	九年級	課堂人數	15 人	教學時間	45 分鐘

教學目標	1. 以物件為題，訴說故事，建立連結 2. 日常生活中的物件與自身連結 3. 人與非人角色的演出練習

教學教具	各種物件、對自己有意義的物件 *1

教學場地	室內

時間	教學歷程與內容	階段目標／注意事項	教學教具
5分鐘	一. 開場 說明課堂進行流程。	讓學生明白此堂課的活動進行方式。	

時間	教學歷程與內容	階段目標／注意事項	教學教具
15分鐘	**二．教學流程** **活動帶領【物件聯想】** 1. 請學生攜帶日常生活的不同物件至少三樣，例如白紙、書、筆、水壺、吸管、口罩等，盡量不同材質、不同質地的物件越多越好。 2. 請學生從現場各自挑選一樣「跟自己有雷同相似之處」的物件，並以此物件與自己連結，做自我介紹。 **範例：圍巾** 我就像圍巾一樣，可以有不同顏色，變化多端，可以捲、扯、拉、摺，擁有不同的可能性。而且可以帶給別人溫暖。 3. 請學生從現場的物件中各自挑選一樣可以用來形容「新冠病毒」的物件，並嘗試用第二人稱「你」來與代表新冠病毒的物件互動。 **範例：剪刀** 你，就是因為你，剪斷了我和別人的連結，而且你具有危險性，我希望你離我遠一點。	**階段目標** 1. 跳脫對日常物件既定的認知與思維，讓物件與自己有更多的連結，打開看待事物的新想法。 2. 看見物件的質地與特色，並且看見自己的質地與特色。由物件來代替自己發聲，對於不擅長說話表達的學生來說，能夠多一層安全感。	各種物件

時間	教學歷程與內容	階段目標／注意事項	教學教具
20分鐘	**活動帶領【故事分享】** 1. 讓學生三個人一組，各自分享一件對自己重要的物件，以及背後的故事是什麼。 2. 分享完後，從三人小組中選擇一個組員的物件故事做為演出的文本，完成一個至少一分鐘的演出。 其中一個人需要扮演故事中「物件」的角色，想像如果物件會說話，他會想說什麼。另外兩個夥伴則扮演故事中的其他重要角色與主角。	**階段目標** 1. 學生可以透過與物件的連結，分享自己的故事。 2. 透過扮演物件的角色，增加演出的趣味性。 3. 讓學生練習思考如何用身體演繹物件的樣態與質地，也是一件激發創意的練習。 4. 三個人協力詮釋一個故事，也是考驗學生如何在有限的人力下抓取關鍵角色，掌握故事的重點核心。	對自己有意義的物件 *1
5分鐘	**三. 問題討論 + 結語** 1. 扮演物件有什麼感覺？ 2. 誰的故事讓你產生共鳴？為什麼？	**階段目標** 透過故事分享，我們試圖更了解學生的經歷，重要的是讓他們之間產生共鳴與認識。從故事中或許他們能發現自己不孤單；或許能發現同一種遭遇其他人有不同的處理方式與態度；也或許對於不熟悉的同學或以為很熟悉的同學，有新的認識視角。	
心得筆記			

戲劇教案第八堂 _ 舞台區位行不行

單元名稱	舞台區位行不行	教學對象	九年級	課堂人數	15 人	教學時間	45 分鐘
教學目標	1. 了解舞台上不同位置 2. 初步了解不同位置有強度之分						
教學教具	絕緣膠布（馬克）、鈴聲						
教學場地	室內						

時間	教學歷程與內容	階段目標／注意事項	教學教具
5 分鐘	一. 開場 說明課堂進行流程。	讓學生明白此堂課的活動進行方式。	

時間	教學歷程與內容	階段目標／注意事項	教學教具
15分鐘	**二. 教學流程** **活動帶領【認識舞台區位】** 1. 老師先以絕緣膠布貼出舞台上的不同區位（可由老師自行決定九宮格或六宮格）。 2. 說明不同區位的名稱如何判斷，以及區位強度。 （舞台區位表） 資料來源：王玉如、張超倫、郭香妹、黃世傑、廖明玲、蕭文文、謝玲玲(2013)。《藝術與人文學習領域－教師基礎知能教學系列 教師增能 123》	**階段目標** 學生能認識舞台區位。	絕緣膠布

舞台區位表

天幕		
右上 （強度 1）	中上 （強度 2）	左上 （強度 1）
右中 （強度 2）	中中 （強度 3）	左中 （強度 2）
右下 （強度 3）	中下 （強度 4）	左下 （強度 3）
觀眾席		

時間	教學歷程與內容	階段目標／注意事項	教學教具
20分鐘	活動帶領【熟悉舞台區位】 1. 老師利用題目分組，請學生站到舞台區位中。例如： ● 喜歡狗的站上舞台，喜歡貓的站下舞台 ● 愛過生日的站上舞台，不愛過生日的站下舞台 ● 有跟父母住的站左舞台，沒跟父母住的站右舞台 ……以此類推。 老師可以多問一些問題，讓學生熟習在舞台上走動的感覺，也熟悉舞台區位的概念。	階段目標 1. 學生能在遊戲中認識與熟悉舞台區位的概念。 2. 透過情境題讓學生做選擇，老師也能從中了解學生的想法。 3. 搭配物件的玩法，也能讓學生多觀察教室與手邊現有的東西，進而熟悉空間、專注自己身邊圍繞的事物。	鈴聲、絕緣膠布

時間	教學歷程與內容	階段目標／注意事項	教學教具
20分鐘	2. 老師出不同的情境題，讓學生選擇聽到情境的情緒強度。情緒大的站在舞台區位強度大的位置，情緒起伏小的站在舞台區位強度小的位置。情境例如： ● 樂透中五億 ● 女朋友跟別人跑了 ● 過年要回家吃年夜飯 ● 大哥叫你幫他頂罪 ……以此類推。 老師設計不同情境，請學生聽完情境後站去屬於自己情緒強度的舞台位置，並且做一個定格動作表達自己在情境中的心情或態度。 甚至老師可以訪問一下學生為什麼選擇站在這個位置，以多了解學生的想法與經驗。		鈴聲、絕緣膠布

時間	教學歷程與內容	階段目標／注意事項	教學教具
20分鐘	3. 老師也可以善用教室空間的物品，請學生說出物品所接近的區位位置。例如： ● 黑板靠近哪一區 ● 王曉明坐在哪一區 ● 喇叭靠近哪一區 ● 老師站在哪一區 ● 垃圾桶靠近哪一區 ……以此類推。 4. 老師也可以將學生分組，請各組「聽完一組題目後」，聽到老師的鈴聲，再將指定物品放置指定的區位，看哪一組先完成且無誤即過關（類似「支援前線」的玩法）。 「一組題目」例如： ● 軟質物品左上舞台 ● 會發出聲音的物品右上舞台 ● 可變形物品中下舞台 ● 液態物品中上舞台 ……以此類推。		鈴聲、絕緣膠布

時間	教學歷程與內容	階段目標／注意事項	教學教具
5分鐘	三．問題討論＋結語 1. 為什麼我們要認識舞台區位？	**階段目標** 回顧課堂的練習，讓學生理解，在舞台上，舞台區位是幫助所有人能快速理解自己的位置的一種溝通資訊的方式。	
心得筆記			

戲劇教案第九堂 _ 情緒萬花筒

單元名稱	情緒萬花筒	教學對象	九年級	課堂人數	15 人	教學時間	45 分鐘
教學目標	讓學生認識情緒，表達自己的需求						
教學教具	情緒字卡、需求卡 「需求卡」為作者參考馬歇爾・盧森堡博士（Marshall B. Rosenberg, Ph. D.）《愛的語言：非暴力溝通》（*Nonviolent Communication: A Language of Life*）一書中的需求表，從中挑選一些學生較能理解的需求詞彙而自製成需求小卡。欲了解非暴力溝通中的感受與需求概念，請參考書籍。						
教學場地	室內						

時間	教學歷程與內容	階段目標／注意事項	教學教具
5 分鐘	一. 開場 說明課堂進行流程。	讓學生明白此堂課的活動進行方式。	

時間	教學歷程與內容	階段目標／注意事項	教學教具
10分鐘	**二．教學流程** 活動帶領【情緒調查】 1. 老師在教室牆面上張貼不同的情緒字卡，並出幾道不同的情境題，讓學生選出在不同情境下，自己會出現哪些情緒反應。 情境範例： ● 在餐廳吃飯看見蟑螂 ● 在路上巧遇初戀情人 2. 老師可以針對每個情境，訪問同學他們做出情緒選擇的原因。	**階段目標** 1. 讓學生看見每個情境背後自己做選擇的情緒來源，也讓彼此看見情緒的漸進性。 2. 讓學生看見原來同一個情境可能會充滿多種情緒。 **注意事項** △ 情緒需要被說出來，然而我們很少有機會說出在自己情緒背後的原因。盡量讓學生表達與聆聽別人做選擇的原因，了解同一件事情每個人考量的面向都不一樣。	情緒字卡
10分鐘	活動帶領【情緒轉換練習】 1. 3～4人一組，各組圍成圓圈。由老師出不同的情緒題目，各組依據情緒題目，第一位組員做出一個動作配一個聲音以呈現這個情緒，其他組員依序模仿此聲音與動作，且需要一個比一個誇張。 2. 老師也可以讓學生3人一組(ABC)，A出一個動作，B出一個聲音，C要負責合併聲音與動作並且誇張化呈現。	**階段目標** 先讓學生放得開，願意進行即興的情緒練習並搭配簡短台詞，以便後續即興情境的演練。	

時間	教學歷程與內容	階段目標／注意事項	教學教具
15分鐘	3. 學生兩兩一組，老師給予簡單的指定台詞，讓學生用不同的情緒說。老師可以在學生兩兩練習講台詞的過程中不斷轉換指定的情緒詞彙，讓學生用不同情緒說出台詞，亦可不指定，讓學生自由發揮。 台詞例如： ● 「拜託」、「不要」 ● 「我喜歡你」、「我討厭你」 ● 「這題選 A」、「這題選 B」 ● 「往這邊」、「往那邊」 **活動帶領【情境練習】** 情境說明：一所坐落在人煙稀少的郊區的中介學校。校內國一到國三的學生都有，學生們平日都在學校住宿。學生的手機平時被學校管控，生活作息有一定的規定制度，平時有社工關心有舍監管理，學校供吃供住。 但就在某天的午餐後，幾位學生決定逃學，趁著主任跟舍監不注意，他們往學校對街的籃球場跑去，穿越球場後的祕密通道，一直往市區有大馬路的方向跑去，不料中途在一間便利商店前抽菸時被主任跟舍監堵到。 1. 兩兩一組，一人扮演學生，一位扮演舍監或主任。	**階段目標** 讓同學們為角色做出即興的對話，並透過需求卡的選擇，聚焦在感受角色的內心的需求，釐清情緒背後沒有說出口的需求是什麼。	需求卡

時間	教學歷程與內容	階段目標／注意事項	教學教具
15 分鐘	2. 開頭第一句台詞以：「你是想跑去哪裡啊！」做起始句，即興發展對話。 3. 兩個角色分別去不同的桌子上拿取一張需求卡，感覺自己扮演的這個角色的內心有什麼需求。 4. 大家圍成一個大圈，同學們聊聊自己是什麼角色，為什麼為這個角色選擇這張需求卡。 5. 請學生回到剛剛角色最後的定格畫面，並以「我需要……」為起始句，為角色說出 2～3 句話。		
5 分鐘	三． 討論問題 + 結語 1. 你們怎麼處理自己的情緒？ 2. 我們會對一件事情產生情緒，是因為這件事情讓我們很看重的某個「需求」得到滿足，或是未得到滿足。請問，在剛剛的情境練習中，要為你的角色情緒選擇需求卡時，對你來說是困難還是容易？ 3. 你很常吵架或溝通時向他人表達自己的需求嗎？	**階段目標** 引導學生意識自己每一次情緒背後真正在意的到底是什麼。	
心得筆記			

 # 戲劇教案第十堂 _ 即興劇情發想

單元名稱	即興劇情發想	教學對象	九年級	課堂人數	15 人	教學時間	45 分鐘
教學目標	1. 透過角色身分，練習發想與之相稱的台詞 2. 透過台詞完成角色在台上的任務						
教學教具	角色設定表						
教學場地	室內						

時間	教學歷程與內容	階段目標／注意事項	教學教具
5 分鐘	一. 開場 說明課堂進行流程。	讓學生明白此堂課的活動進行方式。	

時間	教學歷程與內容	階段目標／注意事項	教學教具
15分鐘	## 二. 教學流程 **活動帶領【即興劇與情緒】** 讓學生們扮演指定的角色，如父子、母女……等，並且以指定的情境台詞開頭，接續發展劇情，並完成「情緒分數任務」。 **指定台詞示範（一）** A：這麼晚了要去哪裡？ B：跟朋友出去。 A：什麼朋友？ **情緒分數任務** **任務一：** 爸爸的情緒 90 分，兒子的情緒 60 分 兒子觀察到爸爸的情緒無法緩和，因此自己也不敢再提出門的需求，或是覺得委屈而默不做聲，中斷溝通，中斷想出去的念頭。 **任務二：** 爸爸的情緒 90 分，兒子的情緒 40 分 在對話中，兒子要想辦法讓爸爸的情緒由高張的 90 分降到 40 分。想想看你會怎麼做？可以使用哪些策略？如何調整身體姿態和語氣？	**階段目標** 1. 在角色中，學生可以想像與發展角色的情緒能量，並嘗試調整聲音、語氣、身體姿態來達成角色任務。 2. 透過活動帶領，讓學生們思考當生活中遇到衝突時，能有什麼策略幫助彼此緩和情緒，保持溝通的進行。	

時間	教學歷程與內容	階段目標／注意事項	教學教具
15分鐘	**指定台詞示範（二）** A: 桌上錢是不是你偷的？ B: 我沒有。 A: 什麼沒有，昨天就你一個人在家，不是你還有誰。		
20分鐘	**活動帶領【台詞創作】** 1. 讓學生兩兩一組，老師給予每一組不同的角色設定表。 2. 學生依據角色設定發想台詞，並上台演繹至少一分鐘。 3. 需要注意，台詞中不可直接提及角色身分，例如進家門不可直接呼喊「爸，我回來了」。要讓觀眾從對話中尋找線索與關鍵字，猜測台上的兩個角色是什麼身分與關係。 **角色設定表範本** （1）身分：無業家庭主 （2）背景：一直懷著導演夢卻苦無資金與機會，好不容易得到執導機會的先生 （3）危機：太太堅決反對，揚言要離婚	**階段目標** 1. 讓學生能透過台詞創作，初步認識不同職業身分的角色設定，認識不同職業身分的角色。 2. 練習從角色設定中提取關鍵線索，設計出讓觀眾可以抓取的關鍵台詞。	角色設定表

時間	教學歷程與內容	階段目標／注意事項	教學教具
5分鐘	三． 問題討論 + 結語 1. 有沒有哪一個角色是你今天扮演起來很喜歡的？為什麼？ 2. 誰的角色讓你印象深刻？ 3. 角色扮演時，有沒有讓你覺得困難、挑戰的地方？	**階段目標** 讓學生自由分享角色扮演的心得感受，以及分享站在台上演戲有什麼感覺？	
心得筆記			

戲劇教案第十一堂 _ 築起信任的堡壘

單元名稱	信任的拋接	教學對象	九年級	課堂人數	15 人	教學時間	45 分鐘
教學目標	1. 透過活動試著相信別人 2. 透過活動成為值得他人信任的人						
教學教具	無						
教學場地	室內						

時間	教學歷程與內容	階段目標／注意事項	教學教具
5 分鐘	一. 開場 說明課堂進行流程。	讓學生明白此堂課的活動進行方式。	

時間	教學歷程與內容	階段目標／注意事項	教學教具
10分鐘	**二. 教學流程** 活動帶領【信任跑】 1. 將教室分為前後兩端。學生一次一個人站到教室前端，其餘同學站在教室後端。 2. 站在前端的同學需要閉著眼睛，朝教室後端的同學們直直跑過去，後端的同學需要將跑向他們的同學接住、保護好，避免其撞到牆。	**階段目標** 1. 透過閉著眼睛跑，讓同學們練習保護夥伴，在未知的過程試著相信夥伴。 2. 學生難免會因為冒險而增速，害怕而減速，可以提醒學生等速跑過去，老師也可以在過程中鼓勵學生勇敢嘗試。先選擇相信，再看看會發生什麼事。	
10分鐘	活動帶領【尋找夥伴】 1. 兩兩一組 (AB)，AB 二人先討論出彼此共用的聲音暗號。此聲音暗號是之後尋找夥伴位置時的線索。 2. A 閉上眼睛，B 隨意站至教室空間中的任何位置，B 遠離 A。 3. A 在原地先自轉三圈，自轉完成後需要閉眼睛聽聲辨位，尋找 B 在空間中發出的聲音，並且朝夥伴方向走去，找到 B 的位置。	**階段目標** 1. 透過上一階段的任務，讓學生先理解了在空間中我們是需要彼此的，在舞台上也是。 2. 透過此階段的活動，讓學生更打開自己的感官知覺。在多人同時走動尋找夥伴的空間中，能夠辨別出正確的方向。此時不僅站在遠方的夥伴需要透過對方的聲音作為指引，閉上眼睛尋找的夥伴也需要調整自己的步伐以保護自己，在空間中感知眼前的人是否為自己的夥伴。	

時間	教學歷程與內容	階段目標／注意事項	教學教具
10分鐘	4. A 找到夥伴後，交換角色。換成 B 自轉三圈去尋找 A 的位置。	3. 或許經過第一輪活動後，第二輪時，夥伴間會更改聲音的選擇，以便更清楚讓對方聽見暗號。	
15分鐘	活動帶領【主僕關係】 1. AB 兩兩一組，先決定誰是主人、誰是僕人。 2. 主人站在僕人的身後，以手推動僕人的背部，操控僕人前進的方向與速度、前進或停止，僕人全程閉眼睛，用身體感知主人的指令。 3. 第二輪依舊是主人站在僕人的身後，但換成僕人為主要控制者。僕人依舊全程閉眼睛，但可以決定自己要走去何方、用什麼速度，主人的任務是在後面跟隨著僕人的腳步，並且在僕人快要撞到東西有危險時，出手保護。保護的方法有很多種，可能是直接擋住或挪開危險物品；或是出手挪動僕人的身體方向，以改變其前進方向；或是直接出手擋住僕人的身體停止其移動，暗示前面有危險，需改變方向……。 4. 主僕的角色可以交換。讓學生兩種角色都嘗試。	階段目標 傳達給學生「感知」與「保護」彼此的觀念。因為在舞台上發動動作或話語的角色可能會隨時改變，也可能會有突發狀況，因此專注的感知對方、清楚的拋接球是很重要的。	

時間	教學歷程與內容	階段目標／注意事項	教學教具
5分鐘	**三．討論問題 + 結語** 1. 在舞台上可能會發生什麼不可控的情況？ 2. 剛剛的活動中，夥伴在什麼時刻做了什麼事情，能夠增加你的安全感與信任感？	**階段目標** 透過討論先去設想舞台上的狀況，以及夥伴間可以如何幫補，增加彼此的信任感與安全感。	
心得筆記			

戲劇教案第十二堂 _ 願景板

單元名稱	願景板	教學對象	九年級	課堂人數	15 人	教學時間	45 分鐘
教學目標	讓學生從各個問題面思考，自己未來想要成為什麼樣的人、過什麼樣的生活						
教學教具	各色珍珠板、各種雜誌、剪刀、膠水、雙面膠、A4 白紙						
教學場地	室內						

時間	教學歷程與內容	階段目標／注意事項	教學教具
5 分鐘	一． 開場 老師說明課堂進行流程。	讓學生明白此堂課的活動進行方式。	

時間	教學歷程與內容	階段目標／注意事項	教學教具
15分鐘	二. 教學流程 **活動帶領【問題思考】** 1. 由老師拋問問題，學生將答案書寫在紙上。 2. 老師可以請學生想像十年後的自己，期許未來的自己是什麼樣子呢？ **問題範例** ● 希望住在什麼地方？過什麼樣的生活？ ● 想嘗試學習的事為何？想要具備什麼樣的技能？ ● 想要如何使用金錢？ ● 對學生來說，能夠懷抱熱忱並讓他人幸福的事為何？	**階段目標** 先在白紙上嘗試回答並思考關於未來的模樣，類似打草稿，找到自己真正在意的、重視的，以便於進行接下來的雜誌拼貼篩選。	A4 白紙
20分鐘	**活動帶領【雜誌拼貼】** 1. 經過前一階段的書寫後，已大致幫助學生聚焦。 2. 請同學從各類雜誌中裁剪拼貼適合的圖案與文字，做一個願景板給未來的自己。	**階段目標** 1. 透過珍珠板篇幅有限的版面，學生需要更聚焦地找出適合自己的圖案與文字，放在願景板中。 2. 這樣的練習，幫助學生去取捨與找到對自己真正重要的事情是什麼。	各色珍珠板、各種雜誌、剪刀、膠水、雙面膠

時間	教學歷程與內容	階段目標／注意事項	教學教具
5 分鐘	**三． 討論問題 + 結語** 1. 請有意願的同學分享自己的願景板拼貼作品。 2. 在製作過程中有沒有遇到困難？ 3. 如果在板子上有一個對你來說最重要的核心區塊，是絕對不能拿掉的，會是什麼呢？ 4. 與同學們一起分享討論，製作過程是否遇到取捨的困難？或是發現自己似乎沒有好好想過對自己重要的是什麼？	**階段目標** 鼓勵學生可以以願景板的願望為目標一步步邁進，或是從今天起開始思考自己要的是什麼。	
心得筆記			

157

CHAPTER 3
一帖良方

劇本示範《新生》—民和國中慈輝分校
畢業班共同創作

放眼世界各國所面對的挑戰，青少年問題都是一樣的，臺灣面對少子化的衝擊以及網路科技的影響，青少年五花八門的問題在未來會大量浮現。藝術可以引導孩子、陪伴孩子成長，劇場是一個很好的媒介，戲劇教育能夠深入貼近青少年的心理，幫助青少年發展自我接納、自我認同和社會認同，帶領他們找到信心與未來的希望。

程郁軒 攝

劇名：《新生》

《新生》演出劇照 程郁軒 攝

　│　一帖良方：劇本示範《新生》－民和國中慈輝分校畢業班共同創作

劇情大綱

　　這是關於一間刺青店的故事。老闆雕峰曾經放蕩不羈,後來改邪歸正開了一間刺青店想要追尋夢想。店裡的小徒弟安迪也和老闆的過去一樣,曾是個讓大家頭痛的青少年,從機構逃跑之後來到刺青店希望可以脫離過去的生活。原來安迪父母離異,爸爸沒有正職工作卻又沾染上賭博惡習,單親的他不相信未來,沒有任何人可以走進他的心。

　　有一天店裡來了一個街頭藝人小宇,在刺青的過程中告訴安迪要勇敢追夢,結果陰錯陽差之下暴力討債的集團來到店裡要跟雕峰算舊帳,安迪的社工和爸爸也來到店裡要跟安迪見面,一行人在店裡發生了混亂的事件,卻也把心結都解開,小宇告訴安迪要有信心要勇敢面對,爸爸也願意和安迪一起重新開始新的人生…

角色介紹

雕峰	30 歲　刺青店老闆。收留安迪,漁弟的好朋友
安迪	17 歲　刺青店徒弟。從寄養家庭離開的少年,獨自來到刺青店工作
小宇	20 歲　街頭藝人。刺青店客人,有夢青年
漁弟	27 歲　刺青店客人。跟老闆是好朋友
金光	30 歲　錢莊老大
芭樂	21 歲　討債集團成員
火炭	22 歲　討債集團成員
明賢	28 歲　安迪的縣政府社工
俊雄	40 歲　安迪爸爸。在安迪小三的時候去坐牢

| **舞台布置** | 躺椅、櫃子、牆上掛作品、頭燈

| **劇本內容** |

▲ 越鳥音樂進，演員從觀眾席四面八方進場

▲ 演員跟著唱第一段中文歌詞

歌詞：花朵在故鄉中盛開，我在花開季節離開，行囊裝了滿心期待，夢想他方也有花開

▲ 眾演員拿起道具慢動作走向舞台

▲ 走至舞台口，所有人面向觀眾定格 (站在道具上)

▲ 吟唱歌聲進，其中一演員拿起燈引導演員做身體流動

▲ 最後所有人在舞台上作畫面定格

▲ 定格完 5 秒後所有人離開舞台，留安迪一人在台上打掃

▲ 寫實戲劇開始

▲ 漁弟進場

漁弟：嗨～安迪！(有活力有精神)

安迪：漁哥！！今天這麼早啊 (轉身打招呼)

漁弟：對呀，今天休假啦，啊你老闆有在嗎？

安迪：他喔，還沒進來啦……

漁弟：我看喔，昨天大概又喝醉了啦！我明明還跟他講千萬不要遲到！我……(氣憤)

安迪：漁哥你先不要生氣！我來打電話給他！

▲ 安迪打電話給雕峰，但是沒有接電話。

漁弟：啊是怎樣？！

安迪：他……沒接電話……

漁弟：他喔！這樣子的個性喔！遲早有一天會出事啦！

安迪：漁哥，啊你今天來找峰哥是有什麼事呀？

漁弟：唉……

安迪：啊？

漁弟：啊什麼！要出大事了！！你老闆都沒有跟你說啊？

安迪：什麼事啊？

漁弟：啊你小孩子有耳朵沒嘴巴，不要問那麼多啦，不過……

安迪：什麼事啦！你不要這樣講一半。

漁弟：啊……算了算了，等等你師傅來就跟他說我有來過這樣就好。

安迪：喔……

漁弟：啊，對啦…這包東西幫我交給他。(遞信封袋給安迪)

安迪：這是什麼？

漁弟：欸欸欸你不要開，反正雕峰來，把這個交給他再告訴他我有來過，這樣就好。

安迪：喔……好……(把信封收進口袋)

漁弟：好啦！我先走了。(漁弟離場)

▲ 安迪把信封拿出來端詳

▲ 想開又不敢開，然後把玩店裡的刺青器材

(街頭藝人小宇背著吉他進場)

小宇：老闆你好！

安迪：欸～你好，但是我不是……

小宇：我想要刺青。

安迪：喔好，可是可不可以等一下，因為……

小宇：不用等了，現在就來吧！

安迪：啊，先生對不起，可是我還沒……

小宇：你不要再裝了！我在網路上已經查過了，2019 年亞洲刺青大賽冠
　　　軍，臺灣最猛的刺青師雕峰！

安迪：嗯……(點頭)

小宇：就是你！

安迪：不是不是。

小宇：不要再裝了，我知道沒有預約是我的錯，但是我今天來找你幫我
　　　刺青這件事真的很重要。

安迪：好……很重要，但你真的誤會了。

小宇：你閉嘴，讓我說完！

安迪：好好好～(無奈)

小宇：下禮拜我要去參加亞洲達人秀之街頭藝人爭霸戰，這場比賽對
　　　我來說真的很重要，我把我的青春跟信念全部都壓在這場比賽上
　　　面了。

安迪：好！既然那麼重要，那你可不可以先聽我說一下。

小宇：你恬恬！你這個人怎麼這麼沒禮貌，我在講一件這麼重要的是，你一直給我插嘴。

安迪：好～好～好～

小宇：其實，我是一個在育幼院長大的孩子，十八歲那年離開機構，出社會什麼事都只能靠自己，我就這樣一個人一把吉他，四處走唱浪跡天涯。

安迪：你這樣的心情我懂。

小宇：雕峰大師，我找你就是想把這些年的漂泊刺在我的左手，讓這些經歷帶給我力量，在比賽上得名，這樣我的爸媽就可以在電視上看見我，我還有夢想，我沒有放棄自己！

安迪：(拍手) 好！太感動！太感動了！

小宇：是不是～好，事不宜遲，現在就來刺！(拉著安迪在刺青工作台坐下)

安迪：(半推半就) 不是啊，可是我根本不知道你要刺什麼啊，而且我真的不是……

小宇：沒關係！我告訴你，我已想好了，我要在我的左手上面刺一隻很大～的毛毛蟲！

安迪：蛤？毛毛蟲？

小宇：對！而且要很肥，毛還要很多

安迪：蛤？誰會在自己手上刺毛毛蟲啊？你有病嗎？

小宇：對！我就是有病！

安迪：有病你應該去看醫生，不是來刺青店！

小宇：我刺毛毛蟲，是因為想把我這幾年來的痛苦跟孤獨深深的記住，我過去的人生就像毛毛蟲一樣被人看不起，受人唾棄，所以我希望這次比賽能夠得名拿下好成績。

安迪：原來如此啊！

小宇：刺這隻毛毛蟲在手上，就是要告訴自己，再苦再累都要堅持下去。

安迪：好啊～太感動了！

小宇：是不是！

安迪：是！

小宇：屌不屌！

安迪：屌！

小宇：毛不毛！

安迪：毛！

小宇：快幫我打草稿。(伸手)

安迪：打草稿。

小宇：來割線。

安迪：來割線。

小宇：再打霧。

安迪：再打霧。

小宇：啊～～～好痛啊！

安迪：要忍耐。

小宇：好。

安迪：不要動。

小宇：好。

安迪：搞定了。(真的幫他畫一隻小毛毛蟲在手上)

小宇：太好了！(把手秀出來)蛤？怎麼那麼小一隻？

安迪：先求有！再求好！

小宇：說的也是！好！謝謝老闆！

安迪：而且你沒預約，先幫你刺，讓你有個好的開始，祝你比賽順利。

小宇：好～不愧是雕峰，來～這隻毛毛蟲多少錢？

安迪：沒關係，等你比賽贏了的話，再付就可以了，去吧！加油！

小宇：謝謝老闆，你真講義氣！

安迪：應該的，快去吧！

小宇：那我就先走囉！(邊講邊下台)

安迪：加油不要放棄。

小宇：好～不要放棄。(下場)

安迪：神經病。

▲ 安迪把場上收拾乾淨，坐在椅子上若有所思

安迪：夢想？……家人？

▲ 社工李明賢進場

安迪：欸，師傅，你來啦？(看見社工……反應變冷淡)

明賢：嗨～安迪，好久不見。

安迪：你來幹嘛？

明賢：我特別來看你耶，你怎麼這麼冷淡啊？

安迪：我在上班，有什麼話你快說，說完就走。

明賢：好歹我也是你的社工，關心你本來就是我的責任嘛。

安迪：不用講那麼好聽，我只是你的個案，只是你工作的一部分。

▲ 兩人沉默

明賢：安迪，最近過得好嗎？

安迪：當然好！不用再住在寄養家庭裡面，我自由得很。

明賢：嗯⋯⋯我看你最近好像比較瘦一點。

安迪：最近店裡客人很多，比較忙。

明賢：忙也要記得吃飯喔，上班都還順利嗎？

安迪：你可不可以不要一副好像你是我爸一樣的說話口氣可以嗎？

明賢：安迪，我只是想要關心⋯⋯

安迪：我不需要你們的關心！你們這些大人都一樣，只會講一些漂亮話，我媽把我生下來之後就跑了，我爸也都不在家！你知不知道我這幾年過著怎麼樣的生活！

明賢：我知道，我是你的社工我當然知道呀！

安迪：你懂什麼？我爸在我小學三年級就去坐牢，被送去機構又被送去寄養家庭，那裡都不是我的家！我自己一個人走過來的心情你可以懂嗎？！

明賢：我知道你很成熟，很懂事，所以我才同意讓你出來自立生活。

安迪：你以為我願意嗎！我也想像別人一樣，有一個完整的家，可以有人陪伴，可以有人愛，做錯事的時候有人會教我，表現得好也有人會願意肯定我。

明賢：嗯……安迪……我……

安迪：你知道嗎，我從小自己一個人過生活，活著對我來說……就跟死了沒什麼兩樣……

▲ 兩人沉默

明賢：安迪……我今天來其實是想告訴你……

安迪：你如果是要寫資料，就說我過得很好就好，如果你還想要說教，那你請離開我們還要做生意。

明賢：安迪，你爸爸他今天下午就會出來了。

安迪：怎麼可能……他不是還有好幾年？

明賢：他為了想要早點出來照顧你，在裡面一直積極表現，申請了假釋通過。

安迪：那他為什麼不自己來……

明賢：他也會怕你不接受他，所以拜託我先來跟你說一聲。安迪……

安迪：我不知道……

明賢：這是他託我拿給你的信。(從口袋拿出信封，交給安迪)

▲ 安迪接過信封，背對觀眾沉默不語

明賢：你爸爸是很真心的想要和你一起生活，他出來之後，我會再帶他過來看你好嗎？

安迪：……

明賢：我先回辦公室了，你接下來或許就會有一個比較好的生活了。

▲ 明賢拍拍安迪的肩膀離開下場

▲ 安迪看著信封沒有打開，把信封放進口袋

▲ 雕峰進場

雕峰：欸，安迪！呆呆站在那邊幹嘛？

安迪：喔……師傅，你終於來啦！

雕峰：怎麼啦？看起來怪怪的。

安迪：沒……沒事啦……就遇到一些怪人怪事。

雕峰：怎樣？要幫你收驚嗎？

安迪：不用啦師傅……

雕峰：你剛剛打電話給我幹嘛？有事嗎？

安迪：喔……對……漁弟哥有來找你。

雕峰：啊他人呢？

安迪：他說什麼要出大事了……然後很緊張的就先走了。

雕峰：靠腰啊！！他走了！！！這個傢伙！！

安迪：師傅，是有發生什麼事嗎？

雕峰：啊！你先不要問這麼多啦，那他還有沒有說什麼？

安迪：沒有耶，他就留個一個信封叫我給你。

雕峰：信封？！快拿給我！

安迪：這裡（從口袋掏出）

▲ 雕峰打開信封，拿出裡面的信開始唸

雕峰：親愛的安迪，我今天終於要出來了，很抱歉這幾年……

安迪：欸欸欸！！我拿錯了我拿錯了！！

▲ 安迪搶下信封，拿出另一個信封給雕峰

雕峰：幹嘛，情書喔？交女朋友喔？唉呦，看不出來唷你這小子。

安迪：不是啦！！唉呦！你去看漁弟寫給你的情書啦！！

雕峰：北七喔！我跟他沒感情啦！

安迪：少來，你不是說你們結拜的？

雕峰：小孩子不要吵啦！

▲ 雕峰打開信封，看完非常生氣把信揉爛丟一邊，並大罵一聲幹

安迪：師傅怎麼了？

雕峰：真的出事了啦！

安迪：蛤，怎麼了？（安迪撿起信來念出聲）

安迪：雕峰大哥，對不起，本來說好今天要還你當初說好的十五萬，不過我最近也遇到了一點困難，但請你相信我，我不會落跑，一定會負責任，再給我一點時間，這兩千塊你先收著，當作是利息，金光那邊就再麻煩你幫我跟他說了……謝謝，真的很抱歉，愛你的漁弟。

雕峰：兩千塊！是可以衝三小？養狗都不夠了！幹！

▲ 雕峰打電話給漁弟

▲ 音效進：您的電話將轉接到語音信箱

雕峰：幹，關機啦！！

安迪：師傅，你借錢給漁弟哥喔？

雕峰：錢不是我借給他的，是我當他的保證人。

安迪：唉呦！幫人作保第一笨啊！！師傅，你怎麼會做這種事呀？

雕峰：我年輕出事的時候都是漁弟幫我的，當初要開這間店他也是幫了
　　　我很大的忙，這次他爸爸開刀需要周轉，我不幫他，誰幫他呢？

安迪：那怎麼辦，那個金光該不會是虎豹堂的那個老大吧！

雕峰：是啊……今天就是要還錢的日子，幹……兩千塊……漁弟呀！！
　　　你這次真的是把我害慘了！

安迪：那怎麼辦，我們是不是要先躲起來？

雕峰：躲沒有用啦！到時候被金光抓到，會死更慘！

安迪：那還是我們先跑，來，我來收東西，這些機器比較貴我先來打包。

▲ 雕峰繼續打電話，安迪在場上手忙腳亂

安迪：師傅！師傅！好了！走我們趕快跑！

▲ 金光、芭樂、火炭上場

金光：是要跑去哪裡呀？

火炭：幹你娘咧！沒錢想跑是不是！

芭樂：啊不就還好我們金光老大英明，提早過來，不然就被你們給跑啦！

安迪：沒有啊！我……我們只是在打掃環境……

火炭：幹你娘咧小朋友！騙我第一天出社會啊？

芭樂：我們剛剛在外面就聽到你說要跑要跑的！還想騙呀！

雕峰：我們這邊隔音有這麼爛嗎？

▲ 芭樂、火炭推開安迪

雕峰：欸欸欸！不關小孩子的事！有話好好說。

金光：好，有話慢慢說，芭樂、火炭。(示意兩人住手)

▲ 芭樂、火炭收手，找一張椅子讓金光坐下

火炭：老大，請坐。

芭樂：來，有話就好好說，你們現在就給我說。

金光：嗯！(示意雕峰說話)

雕峰：金光大哥，不好意思，因為……漁弟那邊出了一點狀況……

金光：你以為我會不知道他還不出錢來嗎？

芭樂：我大哥英明神武，早就去過漁弟家了。

火炭：現在他不見了，你是保人當然就來找你。

安迪：欸！錢又不是我們拿走的，你們怎麼這麼不講理！

金光：小朋友啊，你好像有點多話喔！

雕峰：安迪，你閉嘴！

火炭：你最好給我乖乖在旁邊不要出聲喔，不然我就請你吃慶記！

雕峰：我們大人的事情就我們處理，不要為難我徒弟。

安迪：師傅……

雕峰：安迪，你先去裡面。

金光：誰都不准走！

芭樂：站好！

雕峰：金光大哥，我也找了漁弟一整天了，真的都找不到他。

火炭：老大，不要相信他啦，他們兩個換帖的，他一定是在幫漁弟「暗蓋」。

雕峰：是真的！金光大哥，不相信的話我現在就打電話。

金光：好，我再給你一次機會。

▲ 雕峰拿起手機再打一通電話給漁弟

▲ 音效進：您的電話將轉接到語音信箱

雕峰：幹！！

火炭：欸欸欸！！尊重一點喔！！

雕峰：對不起，金光大哥，你看，我真的找不到他。

芭樂：你當我們三歲小孩呀！你們串通起來以為我們不知道啊？

火炭：大哥，漁弟這個人很狡猾。

金光：芭樂，你打。

芭樂：好，我來。

▲ 芭樂拿起自己手機打電話給漁弟

▲ 接通音效進

漁弟：喂！說話！喘氣！

芭樂：聽說你叫漁弟是嗎？

漁弟：你哪位？我在忙啦！

芭樂：你好，我是芭樂，你欠我們老大的……

漁弟：你……你……說三小，我沒有訂芭樂啦！！

▲ 雕峰衝上前搶過電話

雕峰：喂！漁弟，我是雕峰啦！你現在人在哪？金光他們來我店裡了，
　　　你快點過來啊！

漁弟：呃……

▲ 音效進：您的電話將轉接到語音信箱

雕峰：幹！！！

芭樂：好啊你看，你們再騙呀！！

火炭：老大，我看直接教訓他們啦！

金光：雕峰，機會我已經給過你們了，我的十五萬，你們也該還了吧！

雕峰：金光老大，對不起，我真的沒有想到……

芭樂：你還想要什麼時間？老大，直接給他們處理下去啦！

金光：雕峰啊，我很敬重你刺青的才華，才答應借給漁弟這條錢，不然
　　　以他的行情，根本借不到錢。

雕峰：金光大哥，你……可不可以再給我一點時間……

芭樂：啊你是聽不懂人話是不是！（抓住雕峰衣領）

安迪：不要動我師父！（推打芭樂）

火炭：幹你老師咧！小朋友很兇喔！（壓制安迪）

雕峰：安迪！我叫你不要衝動！

安迪：師父！怕什麼！我們跟他們拼了啦！錢又不是我們拿的！憑什
　　　麼被他們欺負！

雕峰：我跟你說過多少次了！拳頭不能解決事情！！你的手是要學刺青的，不是用來打架的！

安迪：嗯……(冷靜下來)

金光：看到沒有，這就是雕峰啊，我們都是文明人，打來打去太難看了！芭樂、火炭！

▲ 芭樂、火炭走回金光身旁

金光：雕峰，我很欣賞你，但是規矩就是規矩，今天如果我不處理，以後小弟會很難帶。

雕峰：金光大哥，那你想怎麼樣？

金光：錢，你可以晚幾天給我，但是你要留一隻手下來！

▲ 芭樂、火炭壓住雕峰在地上

安迪：放開我師傅！

▲ 金光抓住安迪揍他兩拳，安迪無力反抗

雕峰：金光大哥，你不要動我徒弟！

金光：芭樂火炭，動手！

火炭：江湖規矩，雕峰師，不要怪我們囉！

芭樂：忍一下，很快就過去了。

▲ 安迪暴衝，推倒芭樂火炭

金光：小朋友你很有種嘛！那就先處理你好了！

▲ 芭樂火炭抓住安迪

安迪：錢就不是我們拿的！你為什麼要砍我師父的手！你把他手砍了他

以後要怎麼過生活！

雕峰：安迪，你不要再說了，這是師傅的事！你不要管那麼多！

火炭：大哥，不然就先砍這隻小的好了！

芭樂：我來！

雕峰：住手！你們幾個！要就把我的手拿走！

安迪：不要動我師父！

金光：唉呦，好感動喔！這樣變得我們好像壞人一樣啊！不砍手沒關係，我再給你三天時間，但是這個小朋友我們要帶走！

雕峰：金光大哥，拜託你不要帶走他！

安迪：師傅！沒關係！就讓他們把我抓走！

雕峰：安迪，我知道你很懂事，但是我不可能讓他們把你帶走的！

安迪：師傅！我很謝謝你給我一份工作，還教我刺青，從小到大沒有人真正對我好，雖然你看起來很像壞人，但是其實心地很好，很講義氣，讓我有得吃有得住，還教我很多做人的道理……

金光：你看看！多麼懂事的阿弟仔。

雕峰：安迪，你爸今天就要出來了，他如果來店裡看不到你，我要怎麼跟他交代？！

安迪：師傅，你怎麼知道？？

雕峰：你的社工都有跟我說了，安迪，你乖，聽話，大人的事你小孩子不要管。

安迪：師傅，活著對我來說根本沒有意義，小時候媽媽離開我把我丟下，我爸從來沒有關心過我，這個世界好像只剩下我一個人，活著和

死掉其實也沒什麼差別，雖然我好像不知道什麼是愛，但是我很謝謝你，這段時間收留我。今天就讓我報答你吧！

雕峰：安迪！我跟你說過多少次了！！不要放棄你自己！！我的事我自己可以處理！金光，放開他！我跟你走！

金光：你們兩個是在演哪齣啊！芭樂火炭，把小孩子給我帶走！

▲ 芭樂火炭押住安迪準備離開

▲ 正雄與社工進場

明賢：欸……安迪

▲ 所有人愣住定格，看向明賢

明賢：呃……那個……你們在……排演話劇嗎？

安迪：你……來幹嘛？

雕峰：李社工，你……

金光：他是誰？

明賢：欸……你是導演嗎？不好意思，我有事要跟安迪說一下

芭樂：幹什麼東西把你手放開喔！（拿刀架住明賢）

明賢：喔喔喔！！你們這個道具很逼真欸，喔，真的會痛欸！

火炭：痛你老師啦！你想死是不是！（推開明賢）

安迪：李明賢！你快走！快去報警！

火炭：小朋友你不想活了是不是！

金光：你說，你是社工是不是？

明賢：導演你好，我是安迪的社工啦，今天來這邊是……

金光：好好好，來我們現在呢在排話劇，剛好缺一個演員，你來幫個忙好嗎？

明賢：這樣啊，可能不太方便啦，我今天來這邊其實是……

▲ 金光示意芭樂

芭樂：尬酒螺咧！長那麼大沒看過你這麼白目的人！演話劇咧！暴力討債啦！擄人勒贖啦！！

▲ 芭樂拳打腳踢明賢，並壓制在地

雕峰：安迪，我真的不知道你這個社工這麼單純啦！

明賢：什麼！！安迪？！現在是什麼情形？？？！！

火炭：什麼情形？！今天他們兩個沒把欠我老大的十五萬拿出來，就是他們的死期啦！！

明賢：你欠人家那麼多錢？！我就知道！當初叫你不要學刺青！告訴你環境複雜！你就偏要！你看你現在！

安迪：李明賢！你不要在這邊搞笑了好不好！！

金光：社工先生，我錢沒收到已經很不爽了，現在沒時間再跟你搞笑，你要嘛幫他們還錢，要嘛就當作什麼都沒看到，不然我就會讓你真的什麼都看不到喔……

雕峰：金光大哥，拜託，這是我自己的事情不要再牽扯其他人進來了！

金光：反正，我就給你三天時間，你徒弟就先放在我那裏當抵押了。

▲ 芭樂火炭把明賢與雕峰打倒在地

▲ 金光把安迪拖走

▲ 俊雄進場

俊雄：李社工，安迪有在店裡嗎？

金光：挖哩咧！今天是怎樣！網聚喔！！一堆人在這邊出出入入！！

芭樂：你老師咧！你又是哪個不想活的！！

明賢：黃爸爸！安迪在那邊快救他！

雕峰：他是安迪他爸？！

俊雄：安迪？！安迪在哪？

安迪：他是我爸！！？

俊雄：你就是安迪？！！

火炭、芭樂、金光：殺洨啊！！！

俊雄：放開我兒子！！

▲ 俊雄暴走，節奏強烈音樂進，慢動作俊雄打趴金光等人

▲ 金光等人在地上呻吟

明賢：李先生，想不到你這麼能打！

俊雄：拜託！我這幾年出國深造不是去假的！

雕峰：黃先生，謝謝你解危。

俊雄：雕先生嗎？謝謝你這幾年照顧我兒子，真的很謝謝你，說起來……
　　　我真的不是一個及格的爸爸……

雕峰：你不要這麼說，安迪是個很懂事的孩子。

明賢：安迪，多虧你爸爸幫忙……

安迪：他不是我爸！

雕峰：安迪你在說什麼？！

俊雄：安迪……爸爸知道……(去搭安迪肩膀，安迪甩開)

明賢：安迪……

雕峰：安迪……

俊雄：安迪……

▲ 氣氛沉重凝結，漁弟進場

漁弟：嗨～安迪……呃……怎麼了嗎？

雕峰：漁弟！！

芭樂：火炭！漁弟！

火炭：老大！漁弟！

金光：漁弟！你還敢出現！！你把我害得好慘啊！！！

雕峰：你跑去哪裡啦！！

金光：你沒錢還我，還敢出現在我面前！

漁弟：金光！我敢出現就是來還錢的！

雕峰：你竟然有錢還，那為什麼還要跑？

漁弟：雕峰，對不起，我本來真的想一走了之……

芭樂：你看！我就說這傢伙會跑。

火炭：漁弟！你不要走，等等讓我來教訓你！

俊雄：閉嘴，讓他說！

芭樂、火炭：好！

漁弟：後來想想這樣太不負責任了，想說那就簽約出海跑船，過兩天拿到錢之後再拿去給金光……

雕峰：那你爸怎麼辦？

漁弟：我去醫院跟我爸講的時候，他跟我說其實……他之前有買保險……理賠的錢已經下來了……所以我就趕快過來找你……

雕峰：真的假的！那真是太好了！！

漁弟：雕峰，對不起……我……(把錢給雕峰)

雕峰：沒事，兄弟一場，搞定就好。金光老大，來，這樣就沒問題了吧！

▲ 火炭接過鈔票

芭樂：什麼沒事，我們被打成……

俊雄：嗯？

火炭：老大，數目沒錯。

雕峰：金光老大，拳頭不能解決事情，我們大家一來一往，也算扯平了，好嗎？

金光：你們厲害！！走！！

漁弟：那我的借據……

金光：來我公司拿吧！

雕峰：我也跟著一起去吧！

漁弟：啊他們幾個是……

雕峰：我路上再跟你說啦，黃先生，謝謝！

俊雄：雕老師，謝謝你！

雕峰：安迪，你應該有很多話想跟你爸說，我先出去喔。

▲ 金光、火炭、芭樂、漁弟、雕峰下場

明賢：安迪，你爸爸他這幾年真的改很多了……

安迪：那又怎麼樣？

明賢：安迪，你爸爸他其實也有想過出來之後要重新開始。

安迪：他自己不會講話是不是？都要你幫他說嗎？

俊雄：安迪……李社工，沒關係，讓我自己跟他說好嗎？

明賢：嗯……那我先告辭囉……

▲ 明賢下場

俊雄：安迪，爸爸知道你這幾年很辛苦。

安迪：我沒有你這種爸爸。

俊雄：爸爸知道，我很對不起你……

安迪：你如果知道錯的話，為什麼當初要和媽媽離婚，然後又做壞事去坐牢！

俊雄：……我知道以前的我做過很多錯事，但這些年我也反省了很多，我可能曾經很不會想，沒有一個爸爸該有的樣子，也沒有好好照顧過你。但是後來我才明白，你是我唯一親人了，你是我的兒子，這次出來我知道應該要負起責任，我會當一個讓你可以放心依靠的爸爸……

安迪：你知不知道我這幾年過的有多辛苦，看到別人有幸福的家庭我沒有，看到別人放學回家有家人陪我卻沒有，別人的爸媽假日會帶他們出去玩，我卻只能留校、住在機構裡面、住在寄養家庭裡面！我為什麼不能有和別人一樣快樂幸福的人生！為什麼我長大的過

程就只有孤單寂寞！羨慕別人！然後自己一個人默默的哭泣掉眼淚！

俊雄：安迪，爸爸對不起你⋯⋯

安迪：你知不知道我真的沒辦法快樂！！

俊雄：安迪（過去擁抱安迪），爸爸真的會改變，你給爸爸一次機會，我們重新開始好不好？

▲ 兩人緊緊擁抱，安迪輕輕推開爸爸

安迪：我不知道，我不知道還能不能夠相信你⋯⋯

俊雄：我知道你可能還沒辦法接受，但是爸爸真的想要和你一起好好生活，給你家的感覺。

安迪：我不知道，你再給我一點時間想一想⋯⋯

俊雄：好，你想一想，沒關係。

安迪：但我不知道我會想多久⋯⋯

俊雄：我會等你，多久我都會等你。

安迪：你讓我自己靜一靜吧⋯⋯

俊雄：好⋯⋯我在外面等你⋯⋯

▲ 俊雄離場，安迪一人在台上

▲ 小宇進場，拍拍安迪的肩膀

安迪：不是跟你說讓我想一下嘛！

小宇：安迪。

安迪：喂！怎麼是你！

小宇：我剛剛在外面其實都聽到了……

安迪：靠……我們店的隔音真的很爛。

小宇：來，兄弟，抱一個。

安迪：你不要碰我！

小宇：你心情很難受齁？

安迪：如果你是我，你會怎麼辦？

小宇：如果我是你，我會給你爸爸一次機會。

安迪：為什麼？？

小宇：畢竟你不像我，我想看到我爸媽這輩子搞不好都不可能了，花開堪折直須摘，莫待無花空折枝。

安迪：我以為你會說樹欲靜而風不止……

小宇：呸呸呸，你太不吉利了……那……你怎麼想？

安迪：說真的，我不知道。

小宇：我唱首歌給你聽好不好？

安迪：也太突然了吧……

小宇：這是我一個朋友寫的，在講他青春時候被爸媽拋棄的迷惘，聽聽看嘛，搞不好會有些幫助。

安迪：真的很像我現在的心情……

小宇：來，一起唱吧！

▲ 小宇拿起吉他彈起〈解救我〉

▲ 眾人陸續出場一起唱

▲ 唱完後，眾人獨白

金光：從小我爸就常不在我身邊，每次他跟我說話就只有「好喔」、「嗯」、「我知道了」。我不確定我有沒有渴望他的愛，但我希望他出來的時候，可以給我一個擁抱，這都勝過只能隔著玻璃跟他說電話。畢業之後，我想當個廚師，希望一切都很順利。

火炭：我媽一個人把我養大，我也會想我爸，但怎麼想他也不會回來，不知道為什麼他要這樣就把我們丟下……我會來到慈輝，是我都不去學校上課，每次看著同學們講家裡快樂的樣子，我就不知道有沒有機會得到幸福。要畢業了，我希望我能努力一點，不要讓愛我的人擔心。

俊雄：爸，謝謝你從小把我帶到大，你一個人辛苦的開車上班，晚上都在送貨，直到你離開我進監獄以後，我才後悔。對不起我之前很叛逆、很不會想，偷家裡的錢、還在外面遊蕩鬼混……到你進去之後我才後悔以前沒有好好陪你、抱抱你。我好想親口跟你說一聲我愛你。

小宇：我爸媽離婚，我被社會局送到寄養家庭，我逃跑了三次，後來才被我爸送到這裡。我想跟媽說，我其實到現在還是很無法原諒你，我過的好辛苦，我每天每夜都在想，那時候為什麼不帶我一起走？以後我想當個街頭藝人，希望有一天能讓你聽見我的心情。

安迪：國中開始，我就一個人住，爸爸走了，媽媽還在，只是和別人結婚了……我沒什麼想說的，就好像每次我看到媽媽……心裡其實好複雜，但不知道該跟她說什麼一樣。畢業之後我想去讀餐飲，我喜歡煮菜，人生有個目標，或許會比較不一樣吧。

漁弟：阿公，我很謝謝你。爸爸媽媽丟下我就走了，都是你在照顧我，我想跟你說我愛你。

明賢：我很愛我的家人，我會來到這裡只是因為我在原來的學校被霸凌。

媽媽說幫我換個環境，來到這裡老師給我很多鼓勵，雖然同學們很多還是一樣幼稚，但在這裡，真的改變了我很多，我想跟媽媽說我愛你，畢業之後我也想多陪陪你，我不想失去你們。

安迪：我們在這裡，是因為我們都走過一段困難的路，世界可能給我們打擊，但我們試著不要放棄也學習原諒，不知道哪天我們才可以原諒那些傷害過我們的人，但我們想要向過去道別，找到新的自己找到信心、找到尊嚴、走出傷痛、走向未來。祝福我們，也送給你們。

▲ 謝幕

▲ 劇終

《新生》演出劇照 程郁軒 攝

　│　一帖良方：劇本示範《新生》－民和國中慈輝分校畢業班共同創作

《新生》演出劇照 程郁軒 攝

用生命影響生命
中介學校戲劇教育實戰手冊
牽風箏的人—戲劇社團師資培訓紀錄

出　　版	青少年表演藝術聯盟	
發　　行	青少年表演藝術聯盟	
美術設計	何佳安	
指導單位	教育部	
發 行 人	余浩瑋	
地　　址	251 新北市淡水區長興街 51 號 2 樓	
電　　話	（02）8631-0133	
E m a i l	whatsyoung@gmail.com	
印　　刷	呈靖彩藝有限公司	
初　　版	112 年 02 月	
定　　價	新台幣 380 元	

國家圖書館出版品預行編目 (CIP) 資料

用生命影響生命 / 青少年表演藝術聯盟作 . -- 初版 .
-- 新北市 : 青少年表演藝術聯盟 , 民 112.02
　面； 公分
ISBN 978-986-99888-6-5(平裝)

1.CST: 戲劇 2.CST: 表演藝術 3.CST: 青少年教育

980　　　　　　　　　　　　　　111022170